AT THE SHORES
A Book of Photos by ORNA

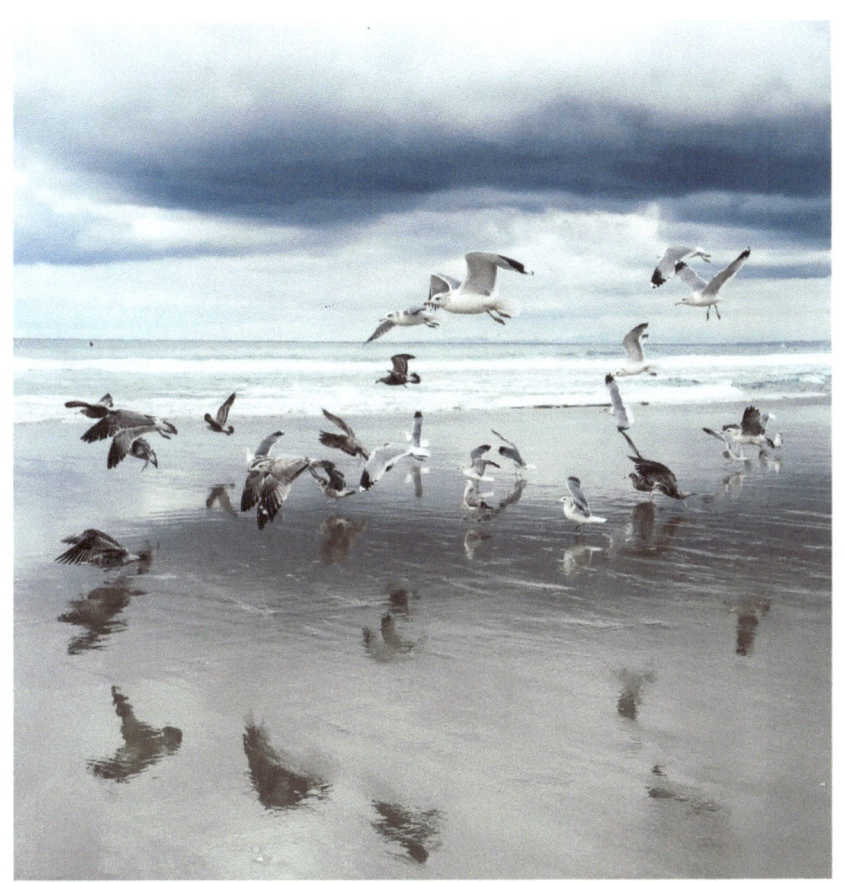

Copyright © 2016 ORNA

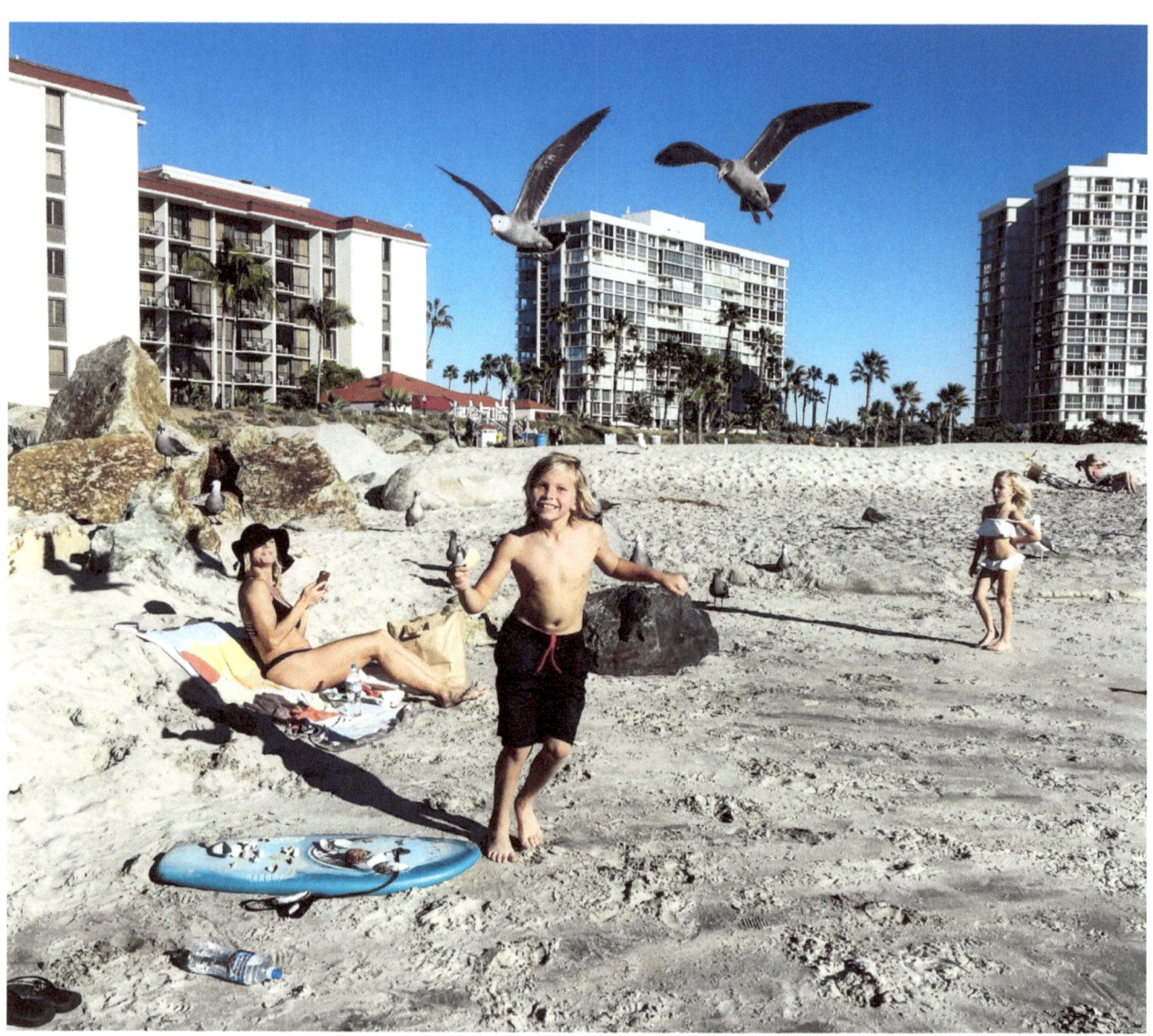

Coronado, CA

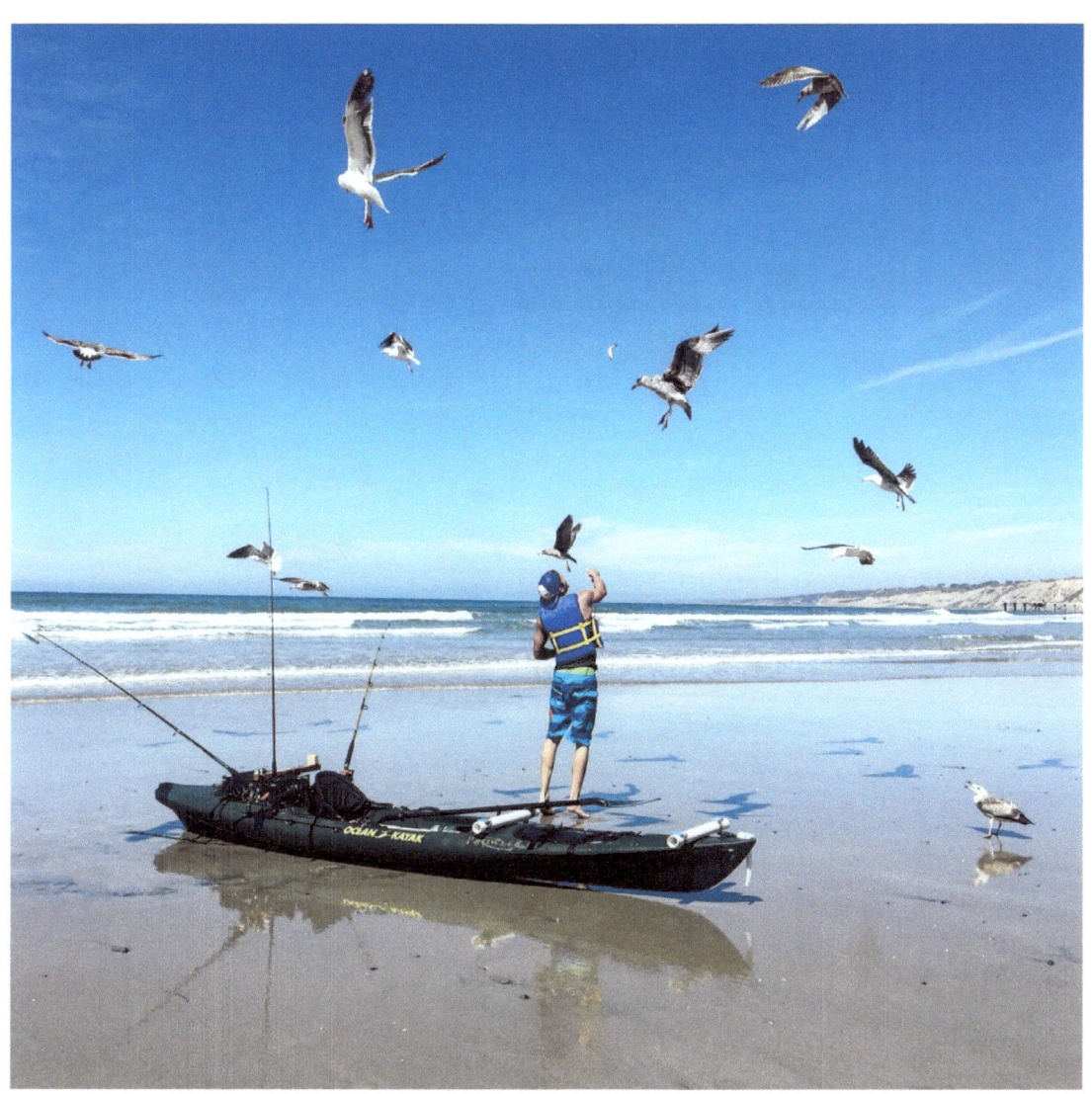

La Jolla Shores, CA

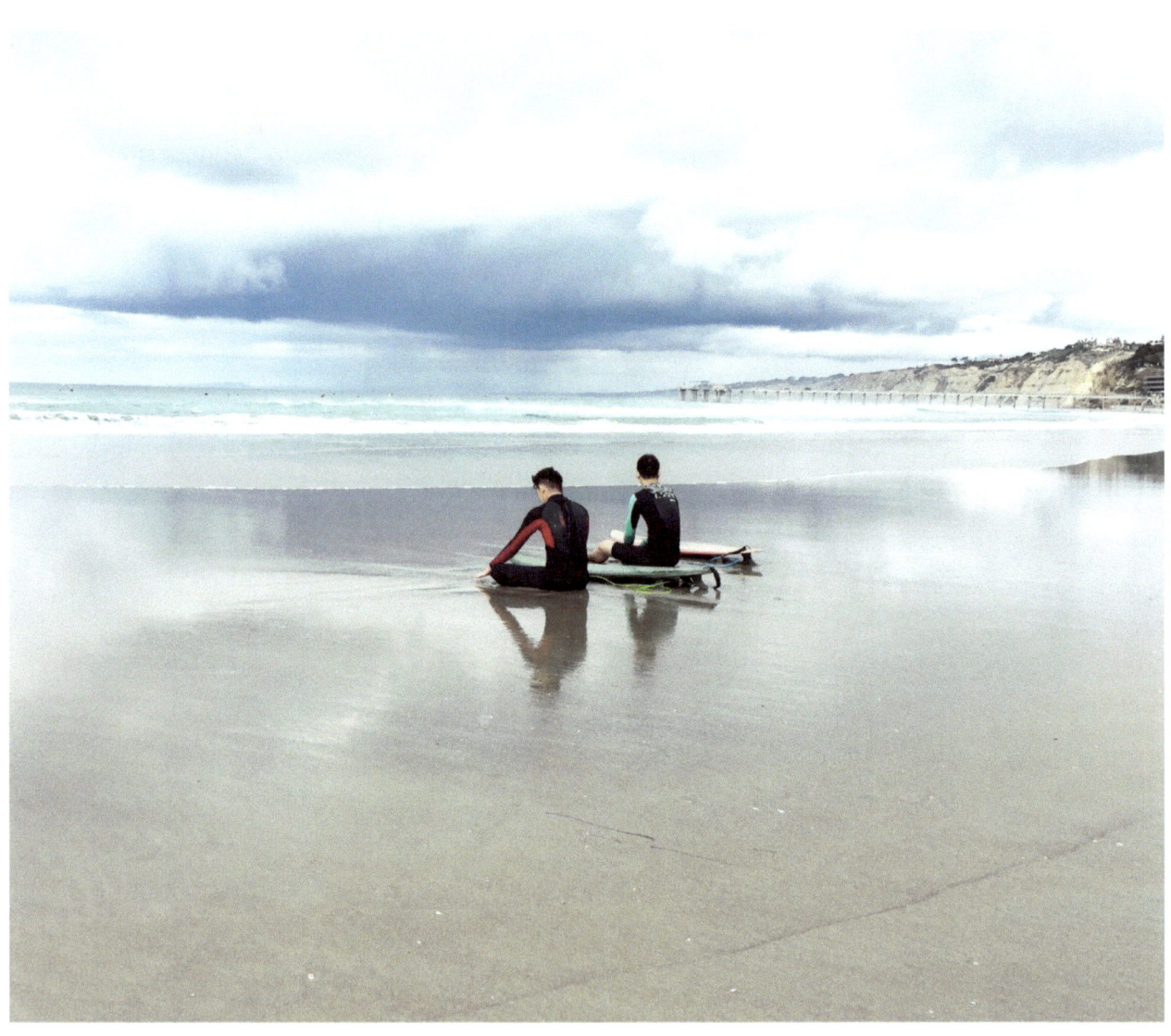

La Jolla Shores, CA

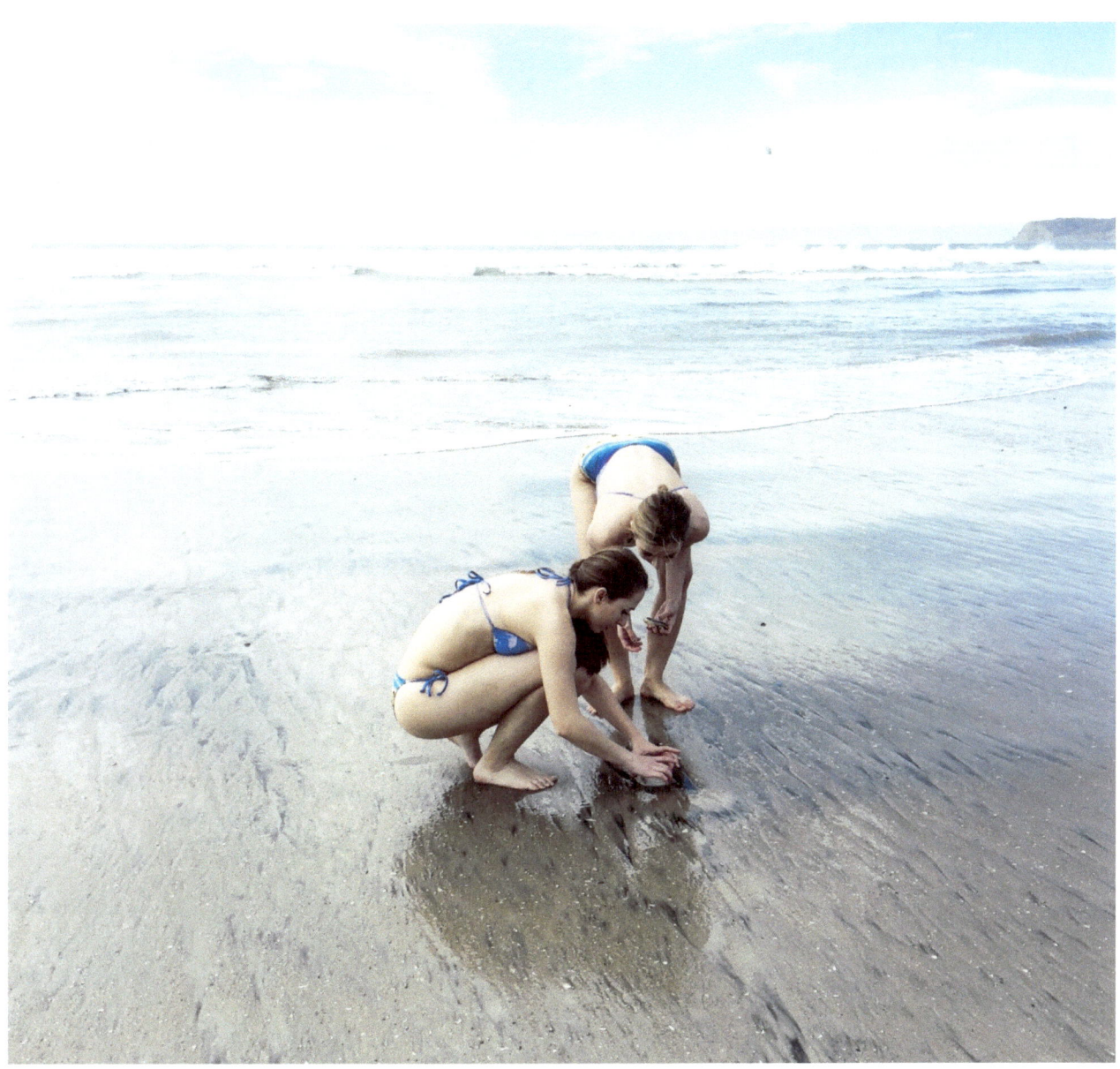
Coronado, CA

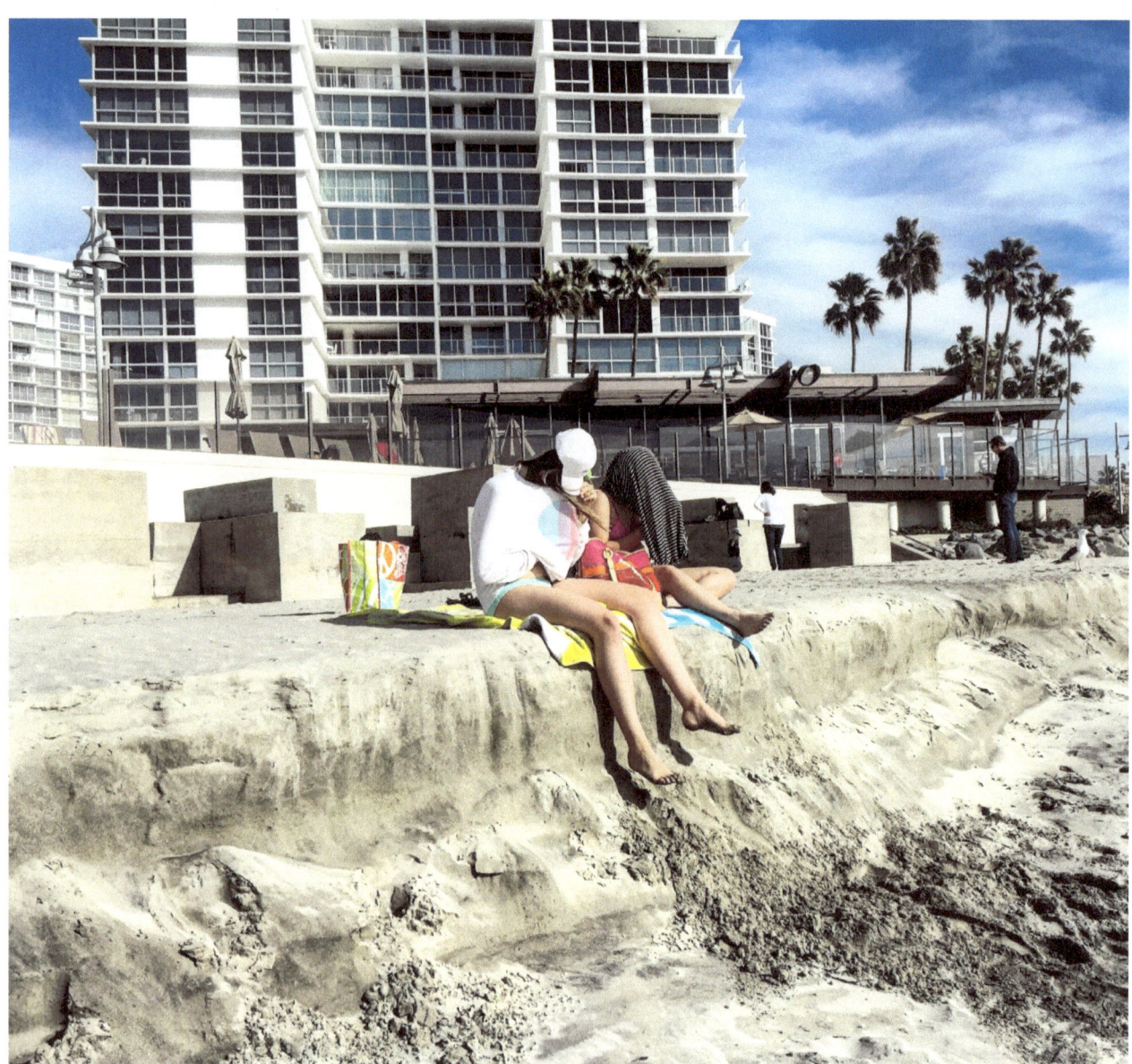

Coronado, CA

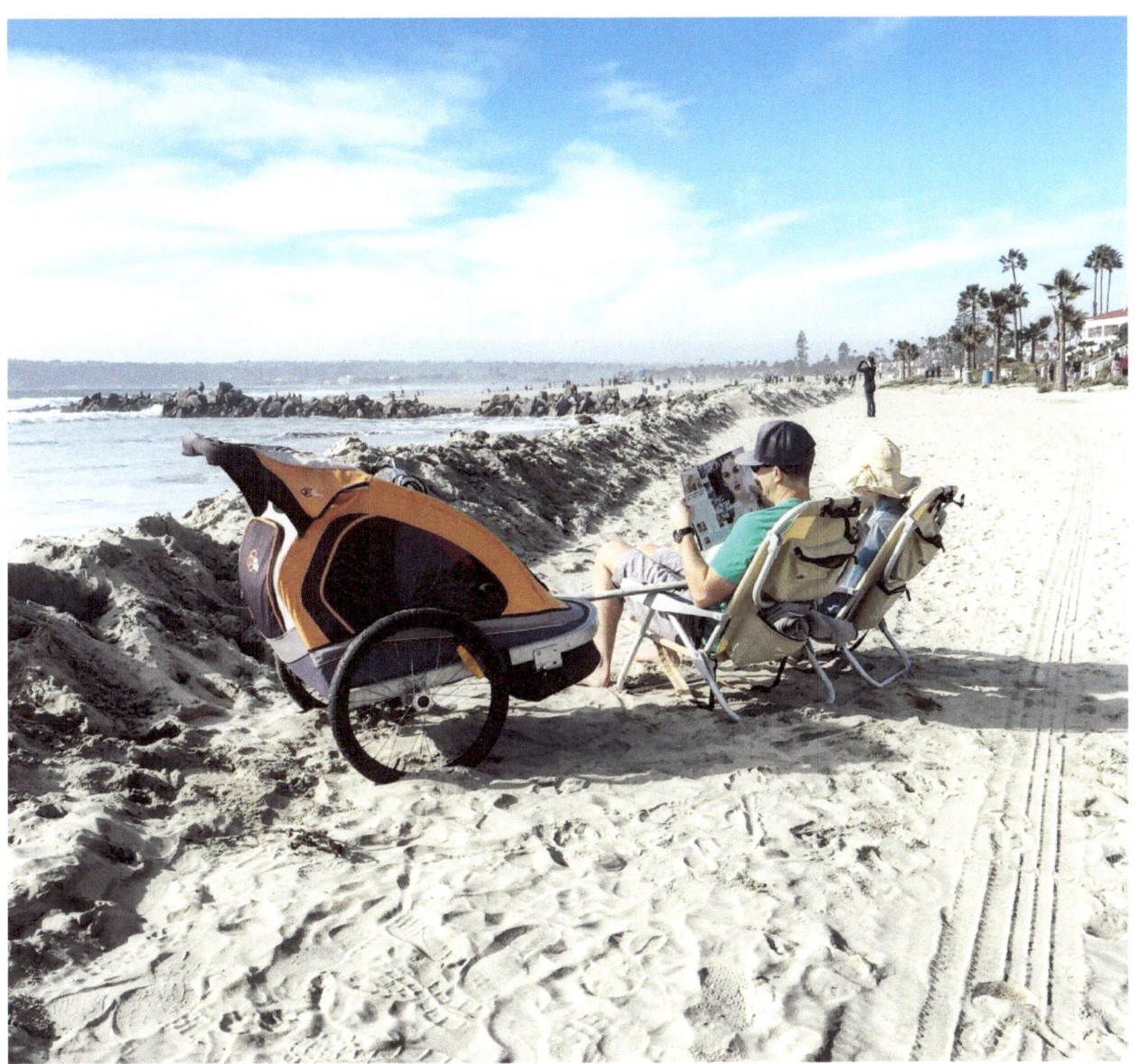

Coronado, CA

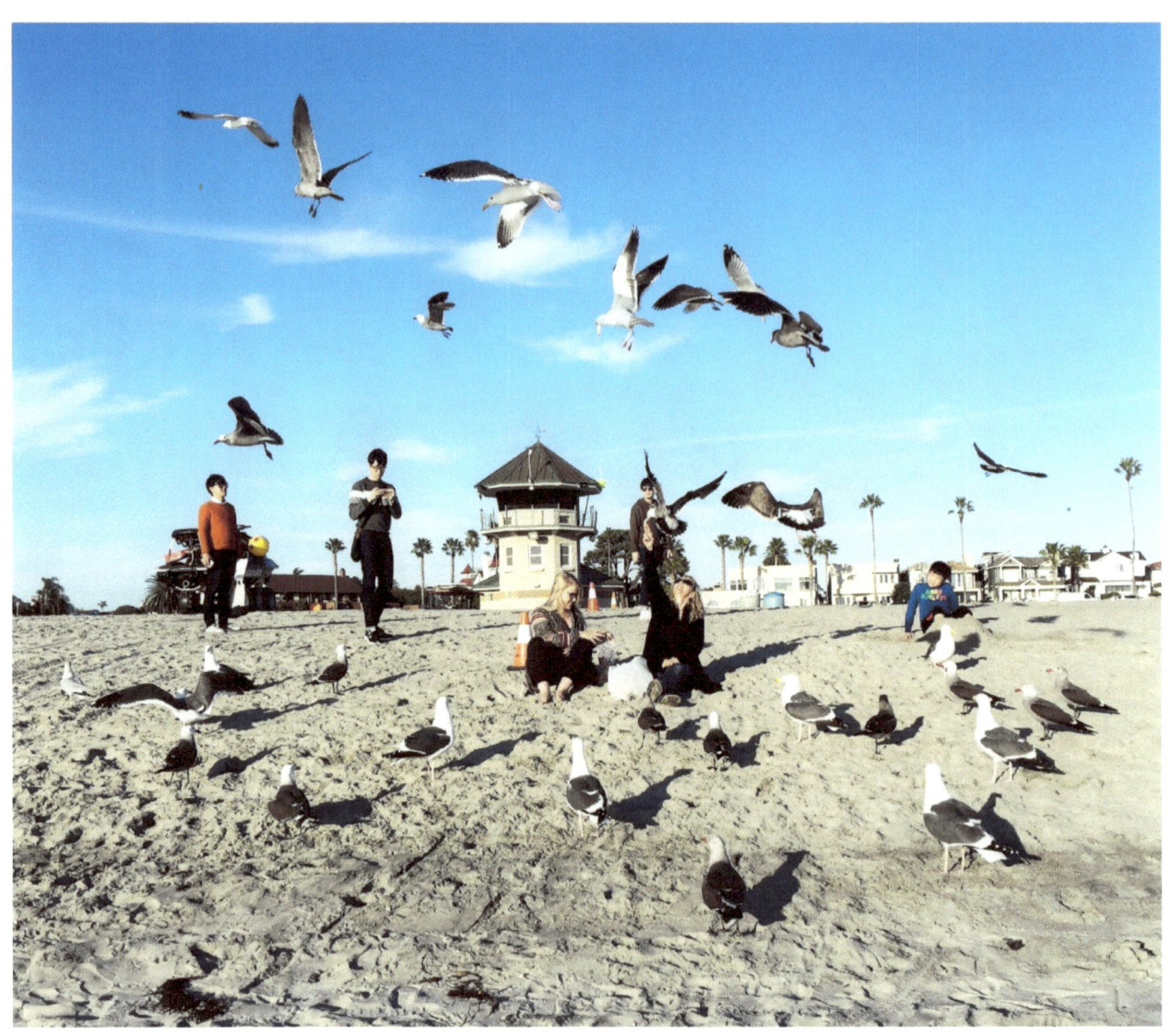
Coronado, CA

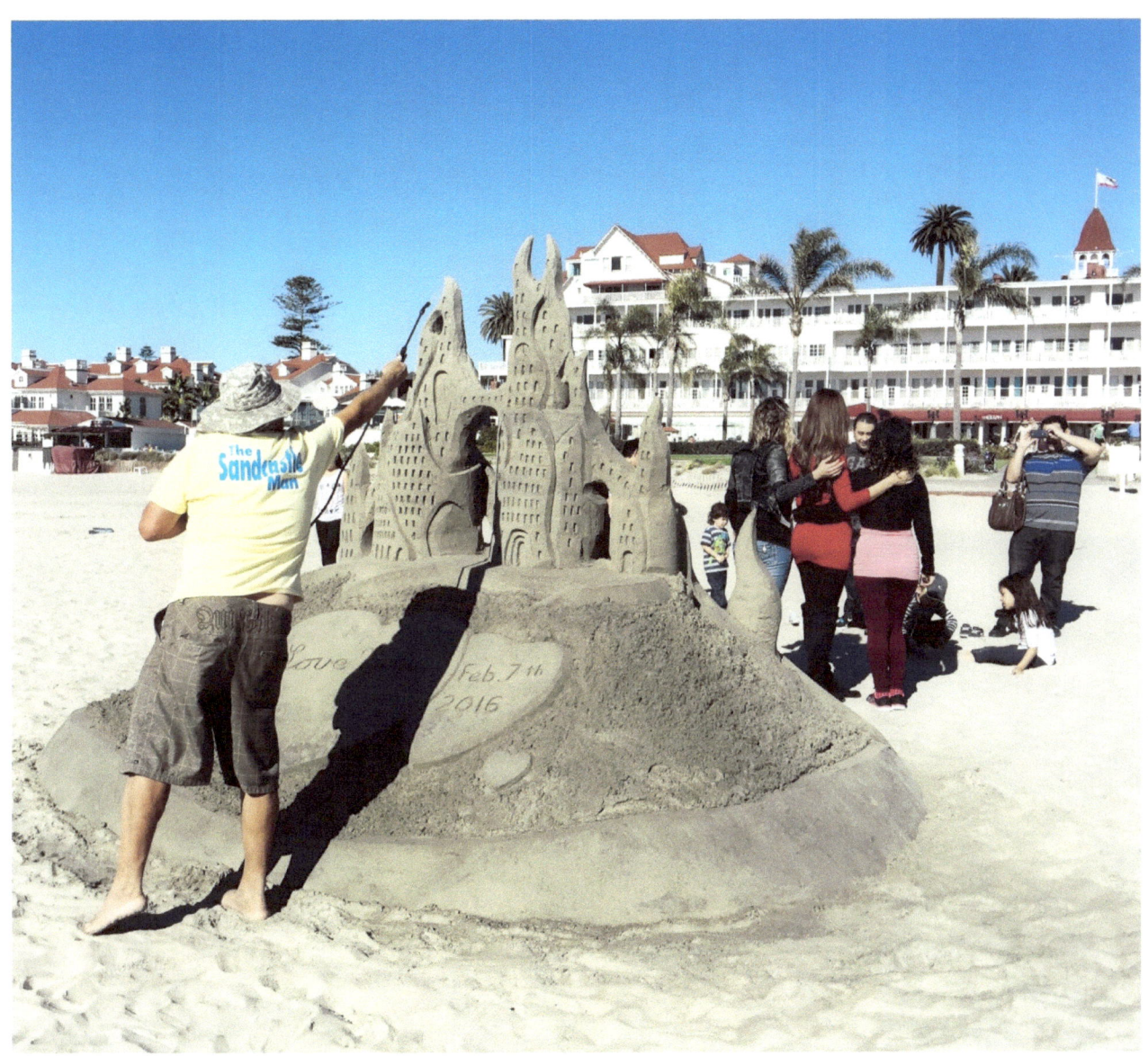

Coronado, CA

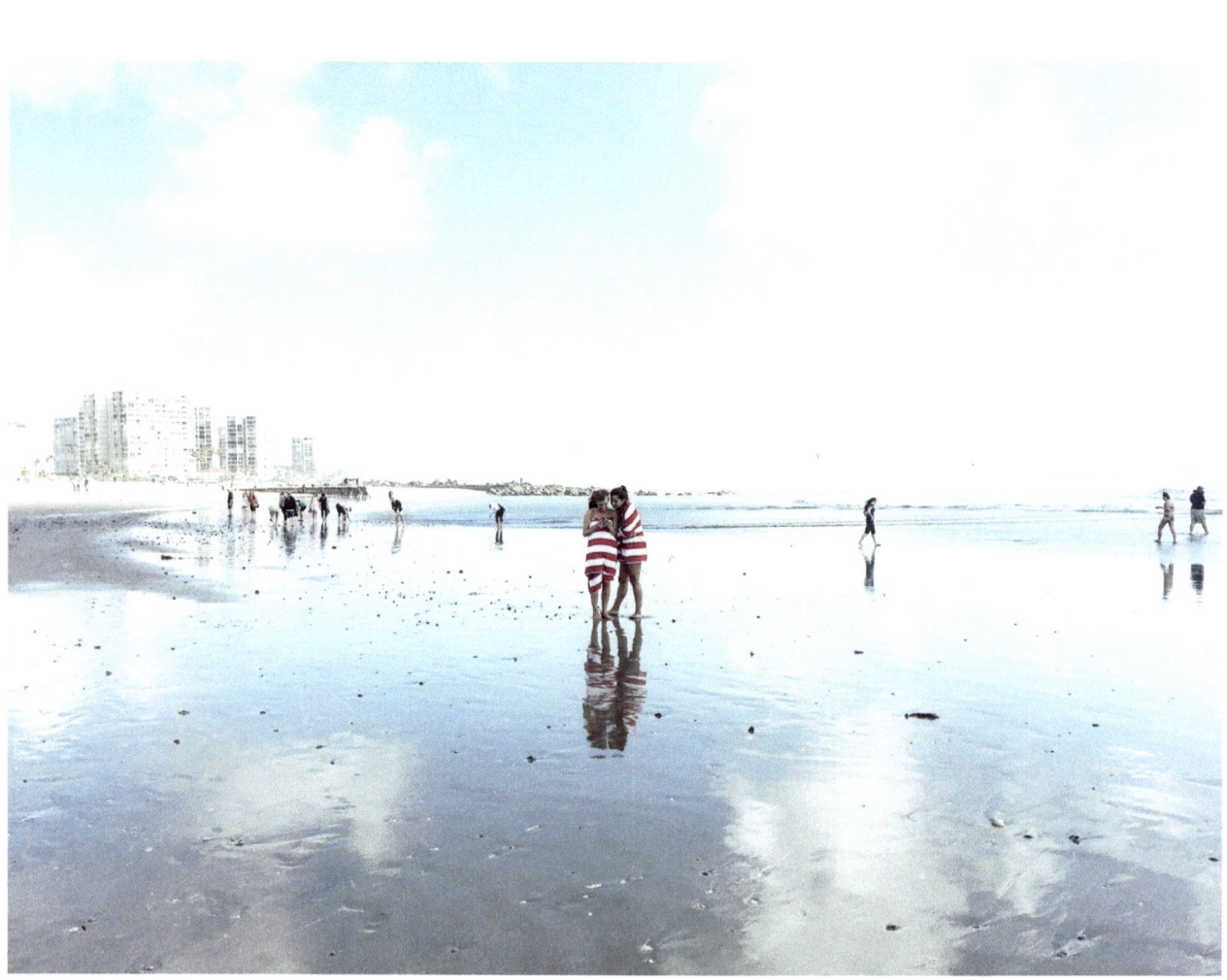

Coronado, CA

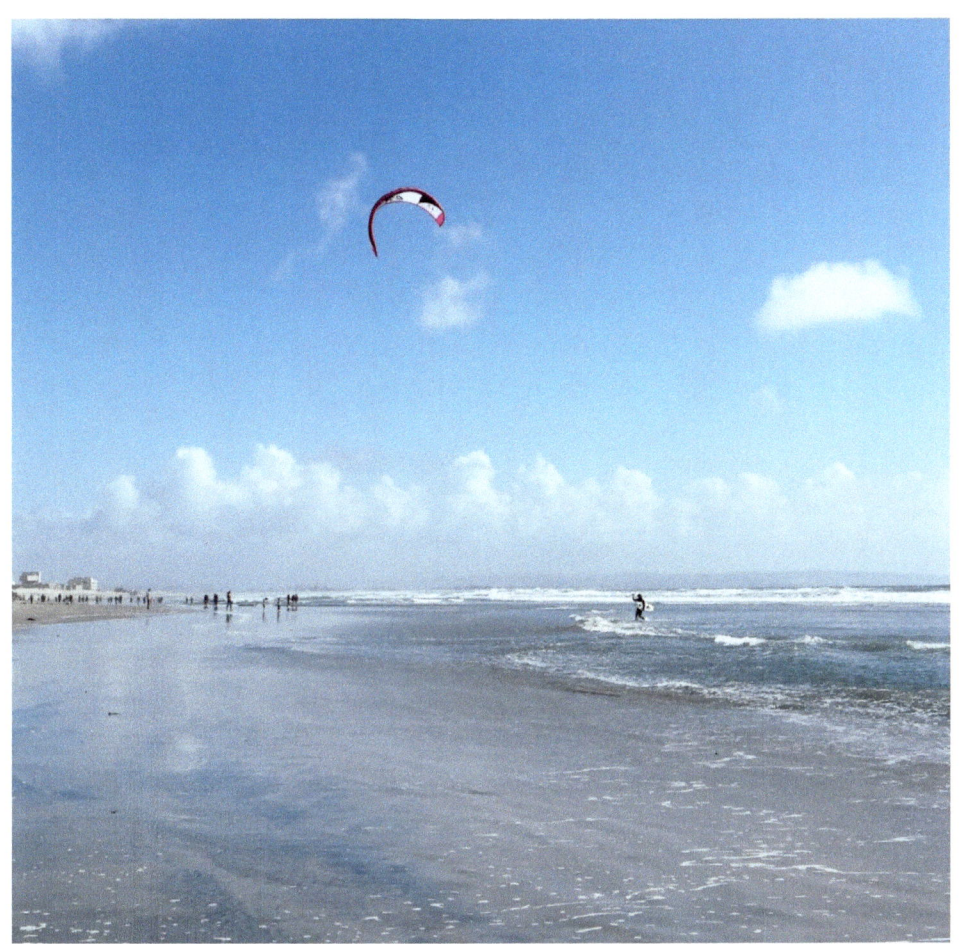

Coronado, CA

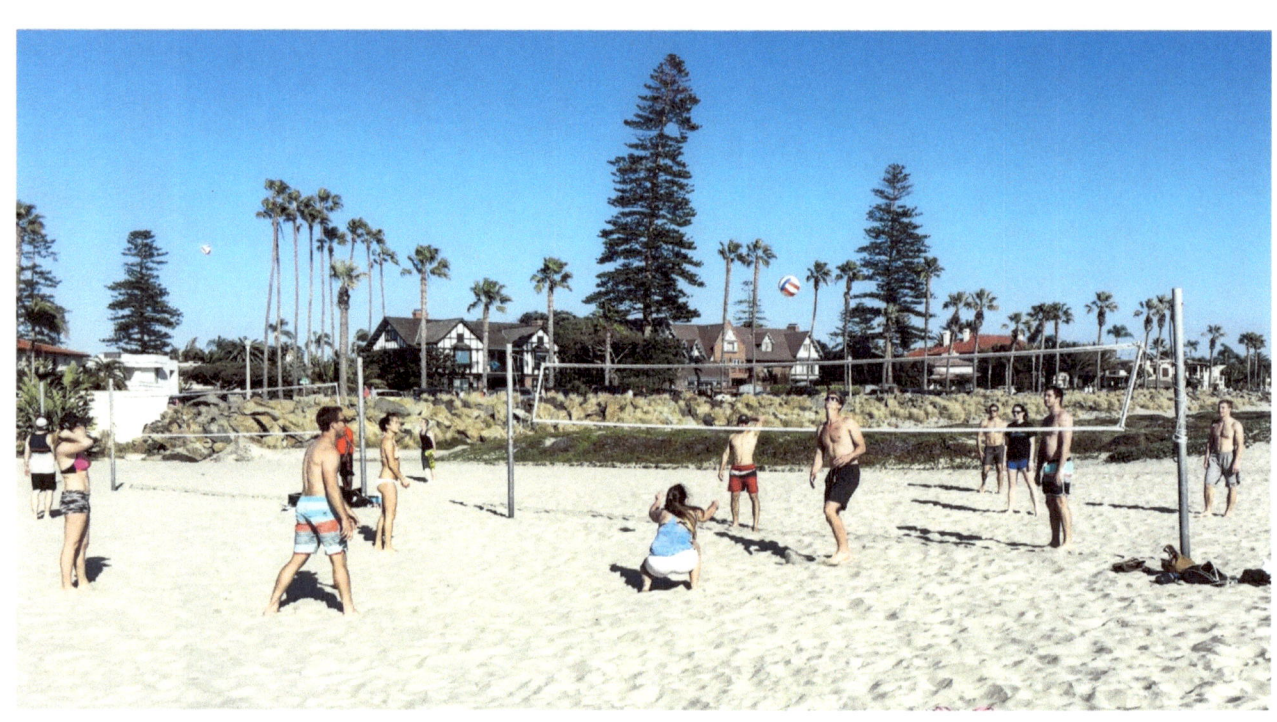

Coronado, CA

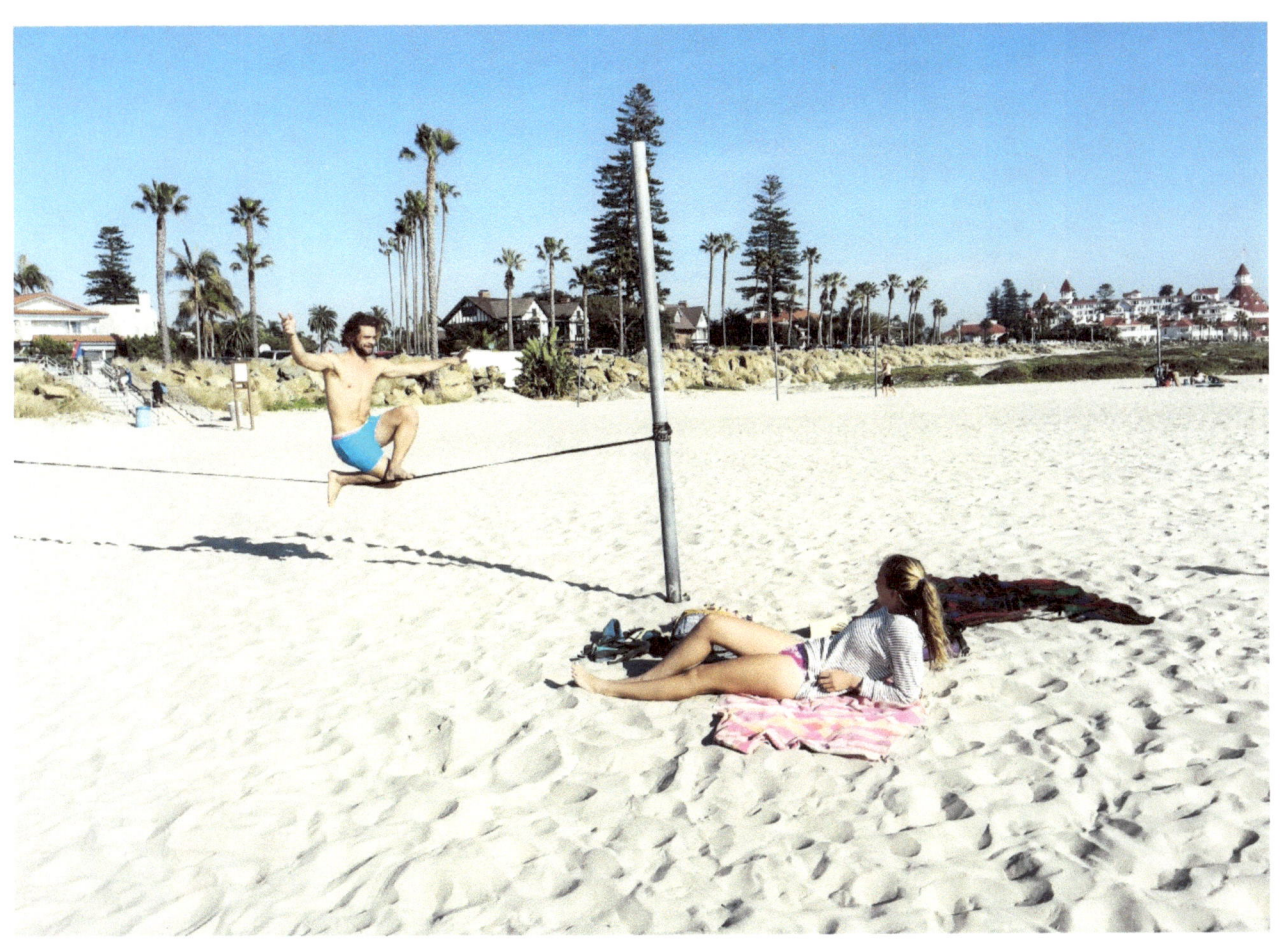

Coronado, CA

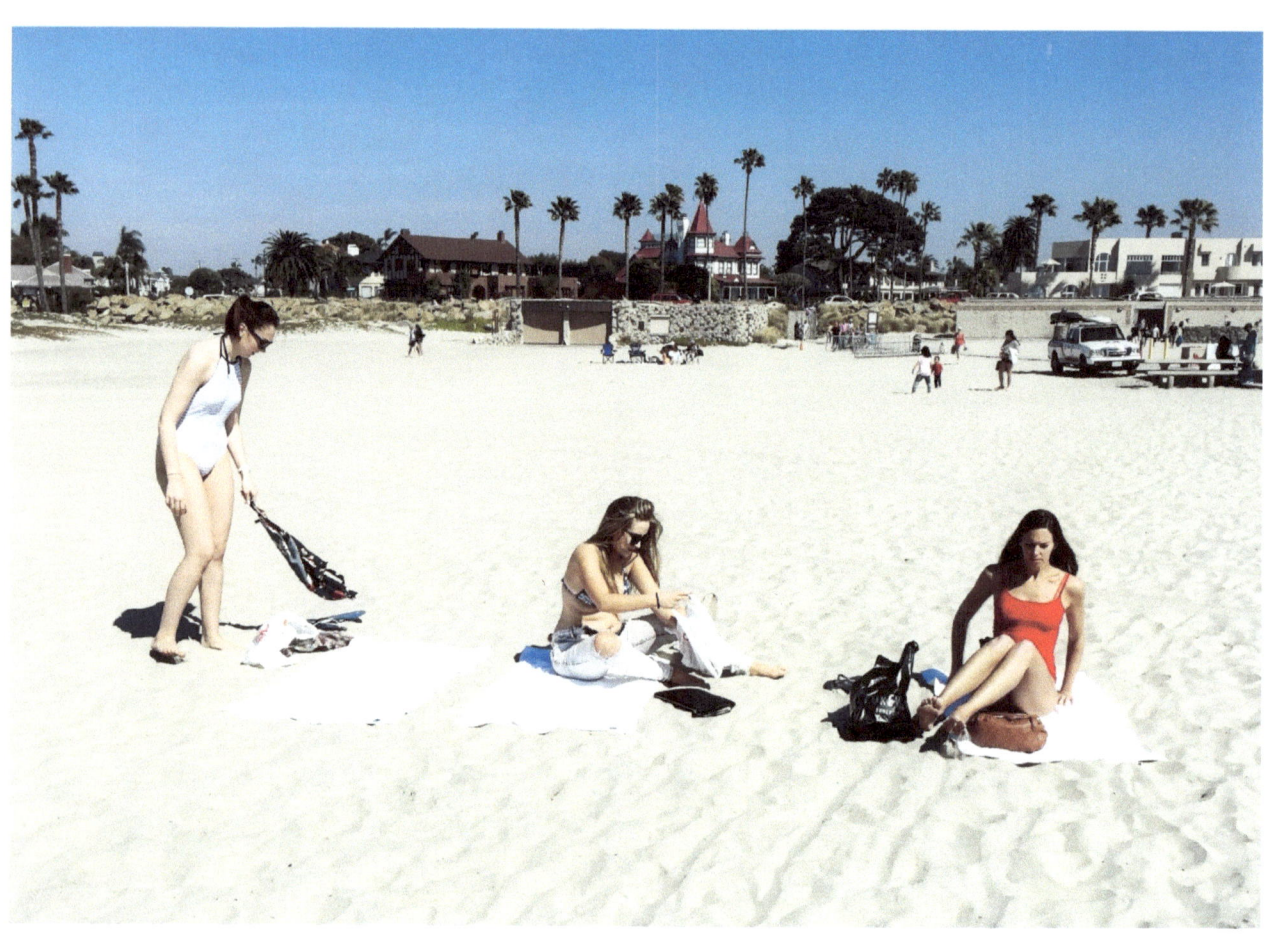

Coronado, CA

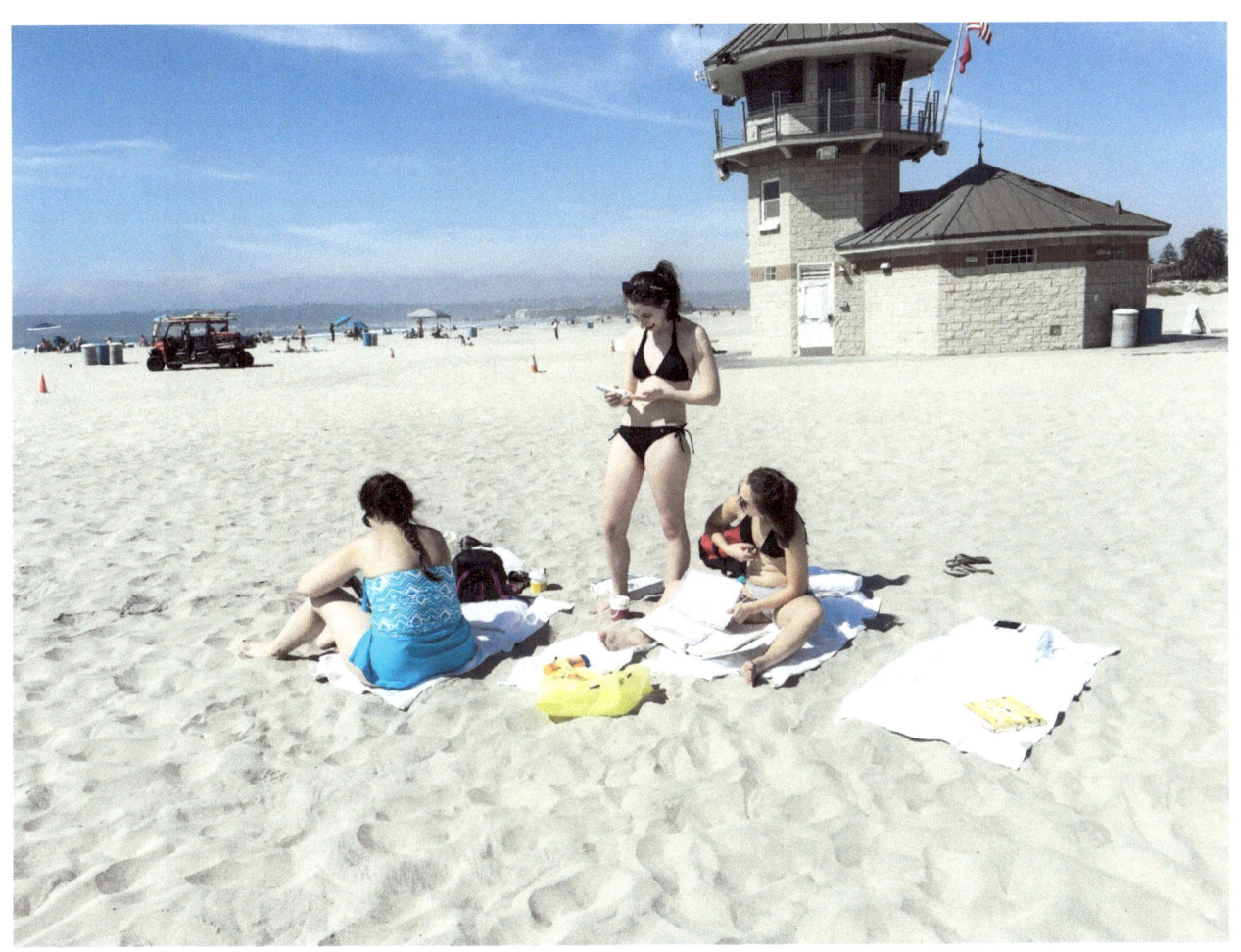

Coronado, CA

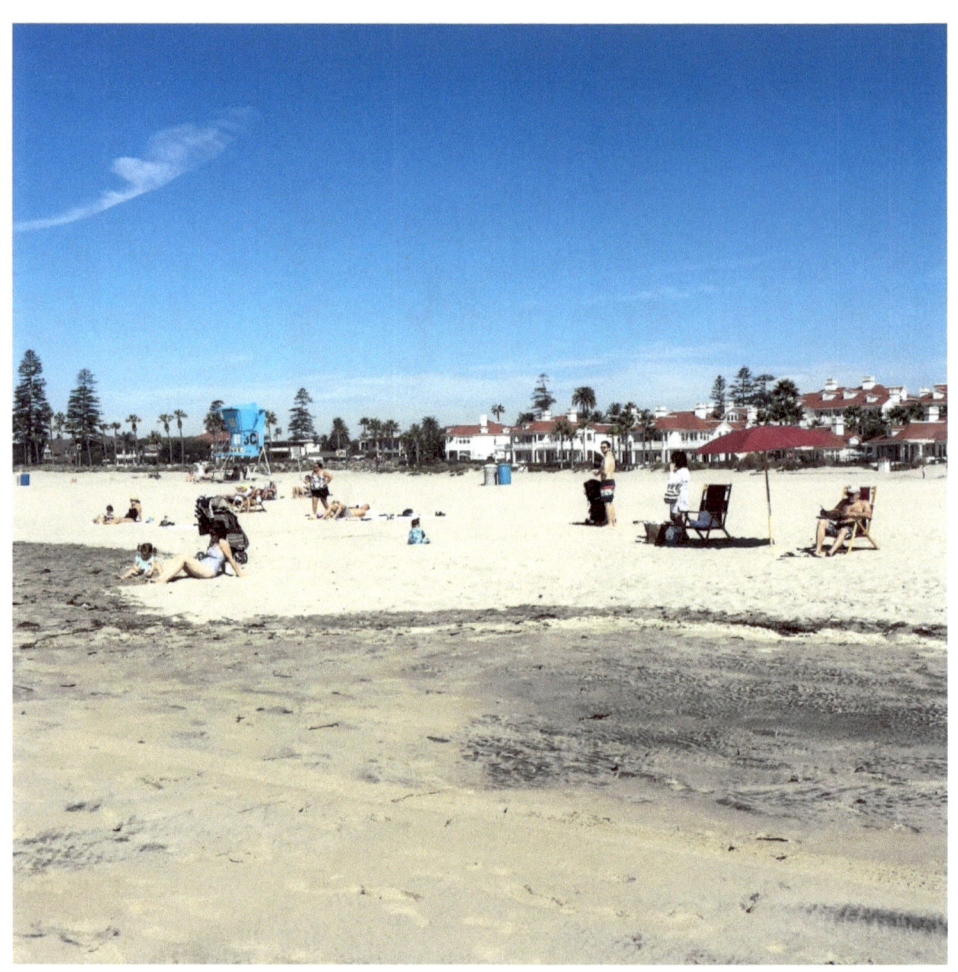

Coronado, CA

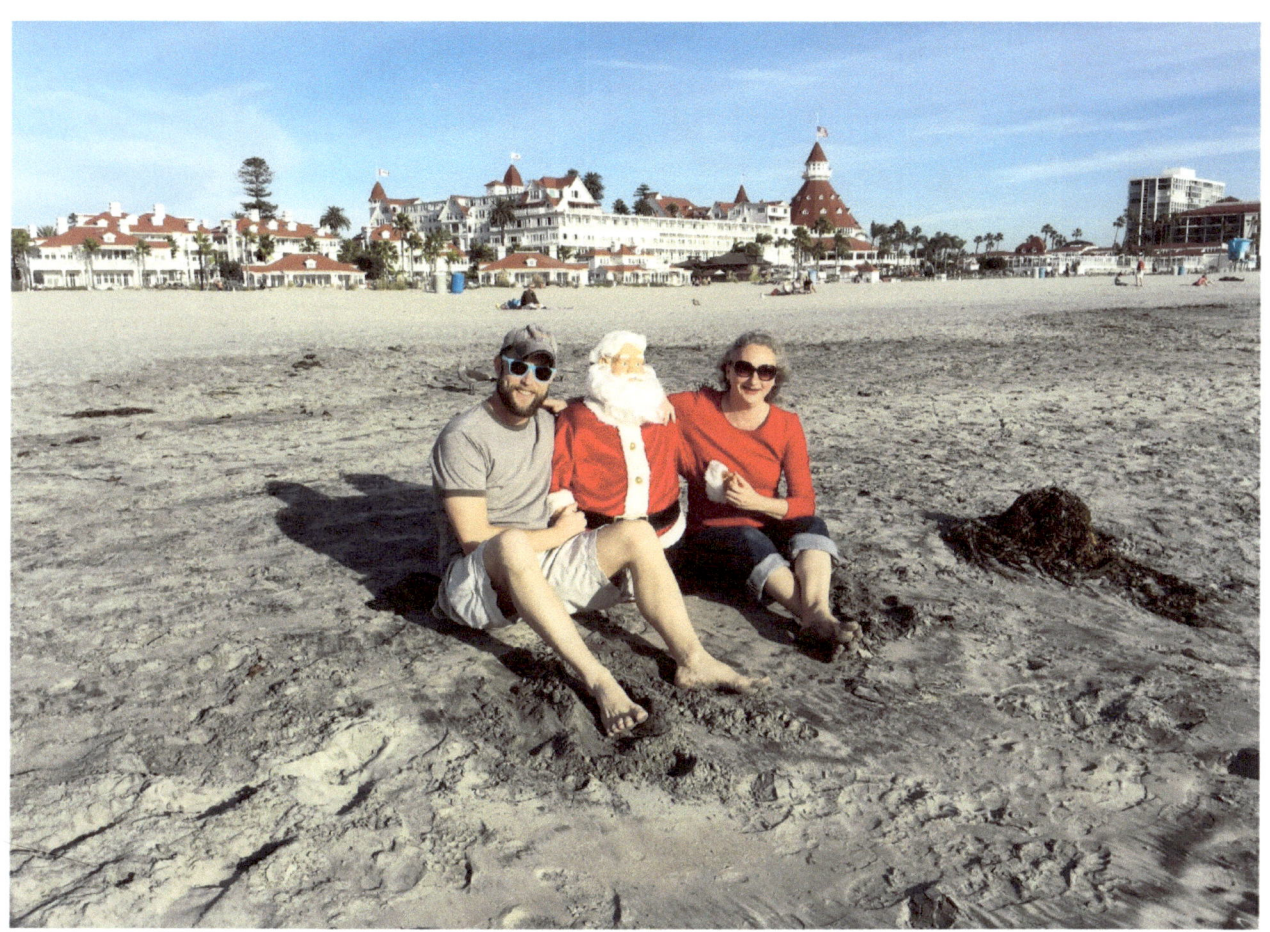

Coronado, CA

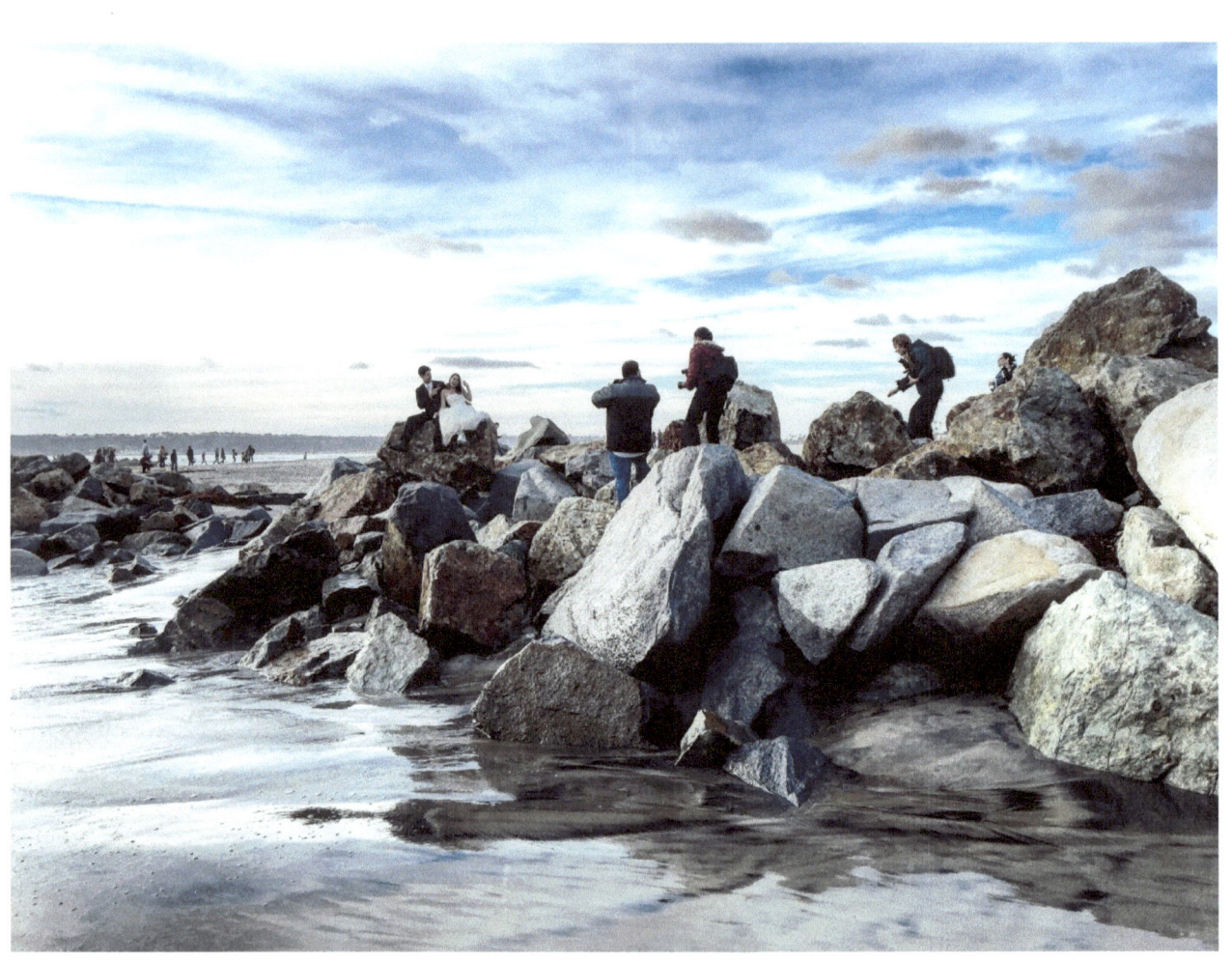
Coronado, CA

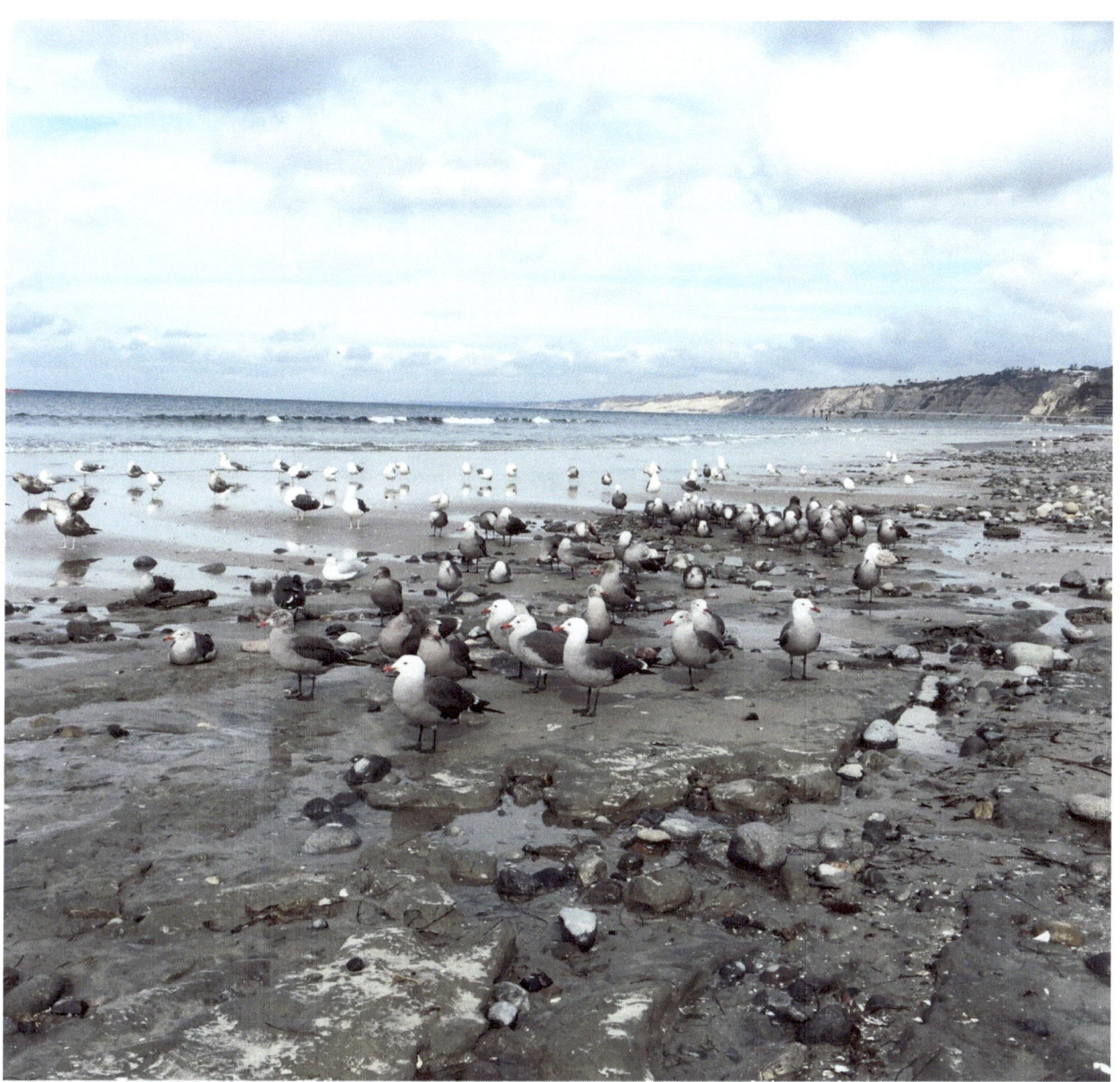
La Jolla Shores, CA

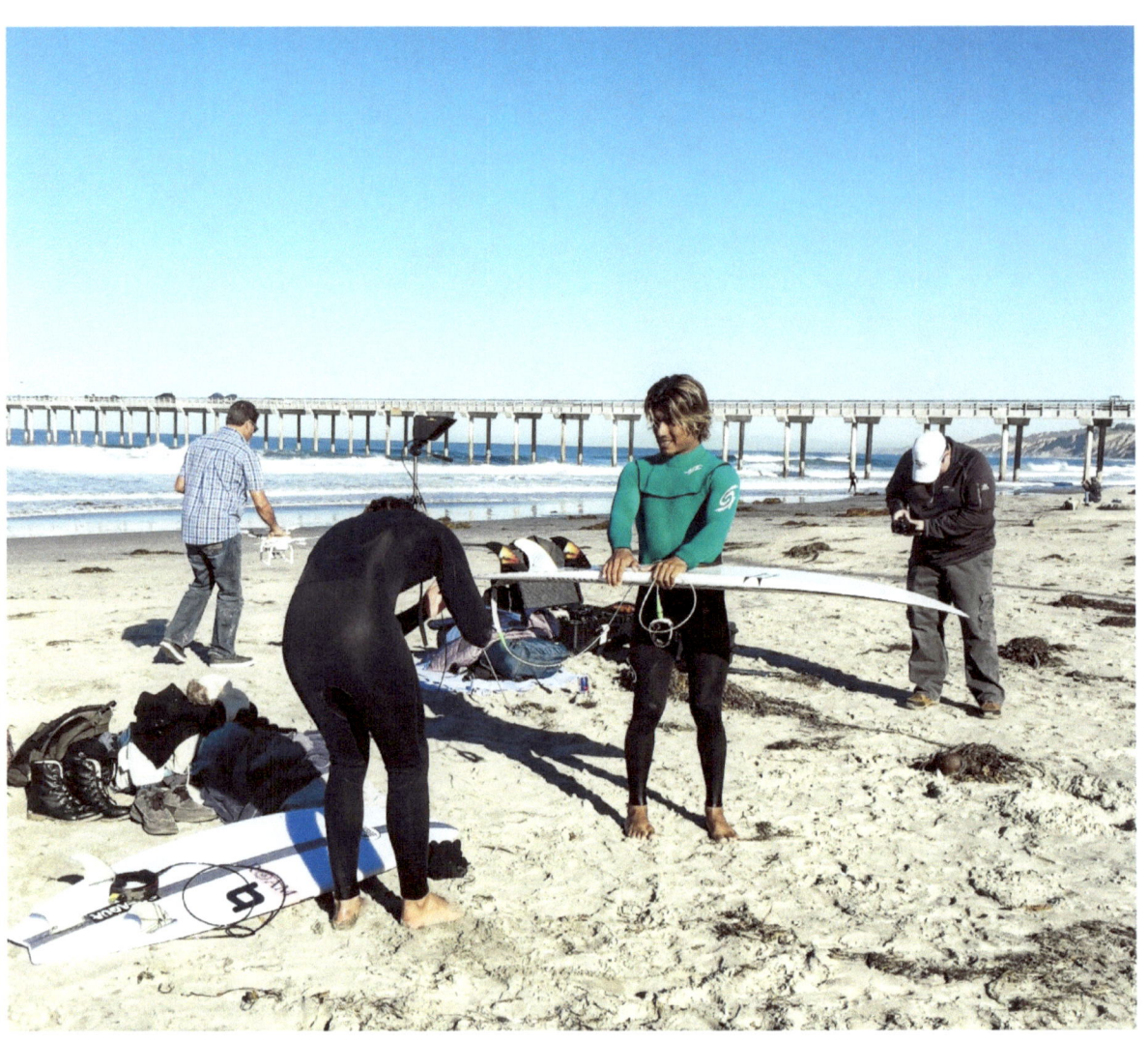

La Jolla Shores, CA

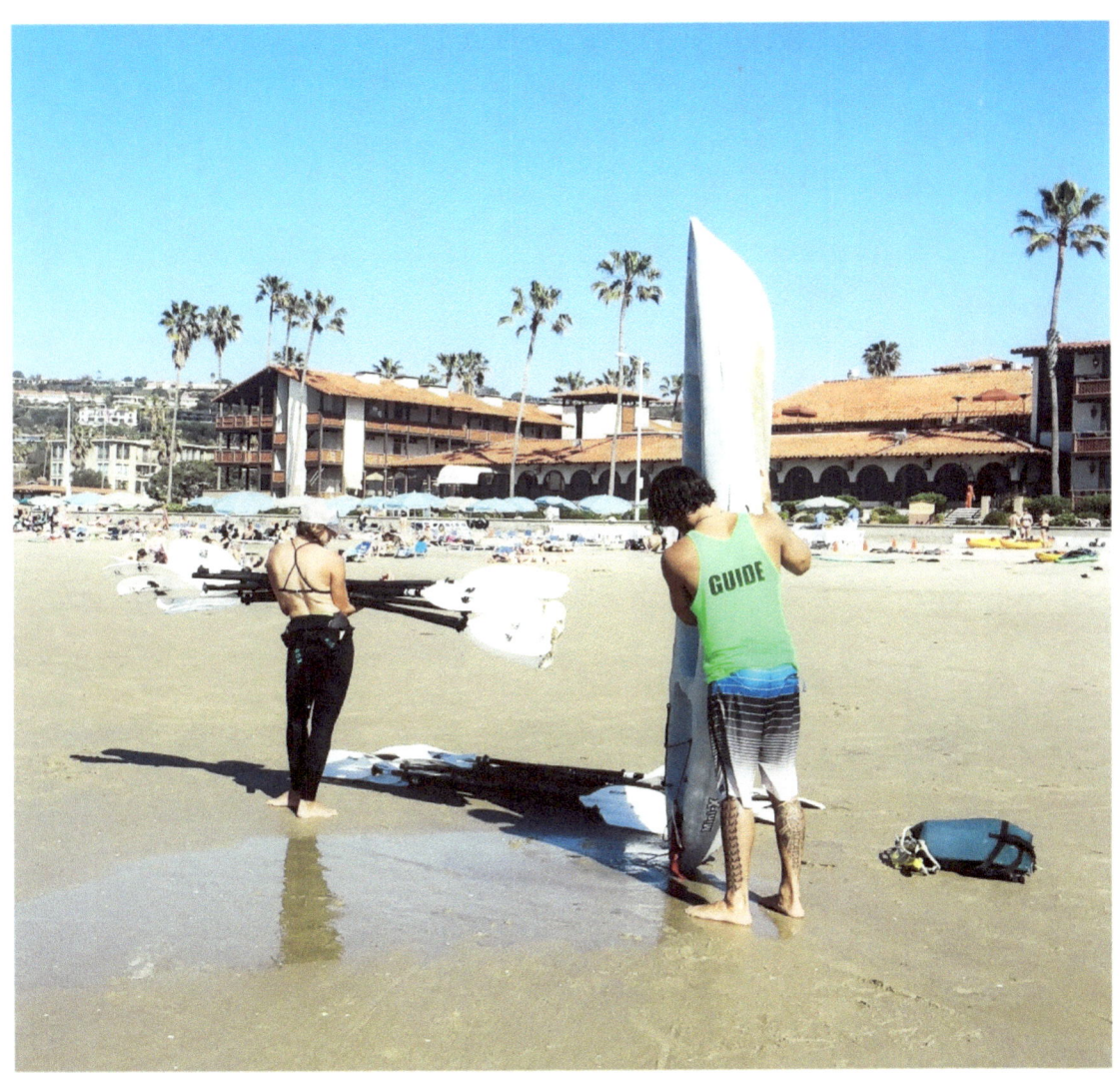

La Jolla Shores, CA

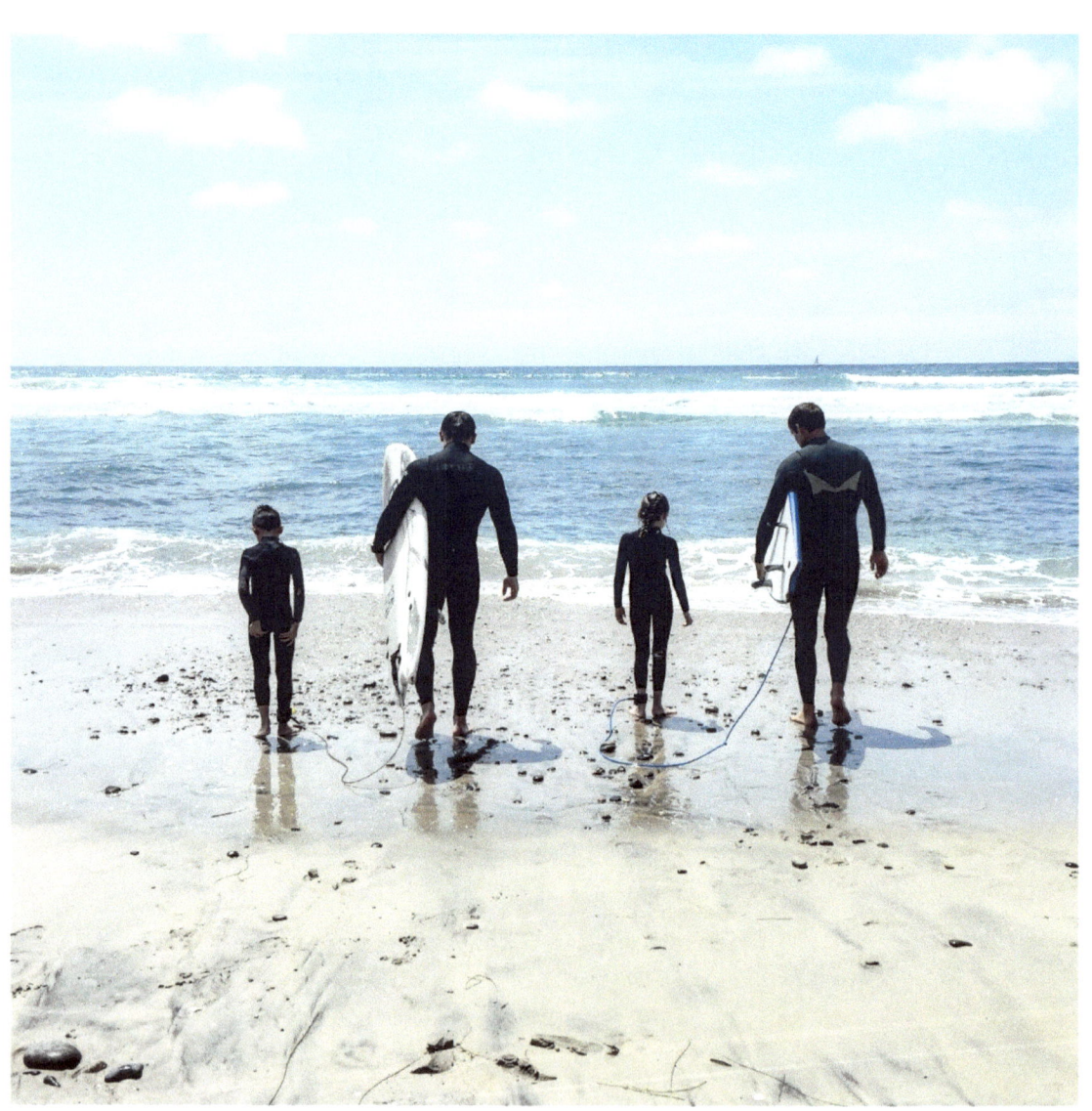
Torrey Pines, CA

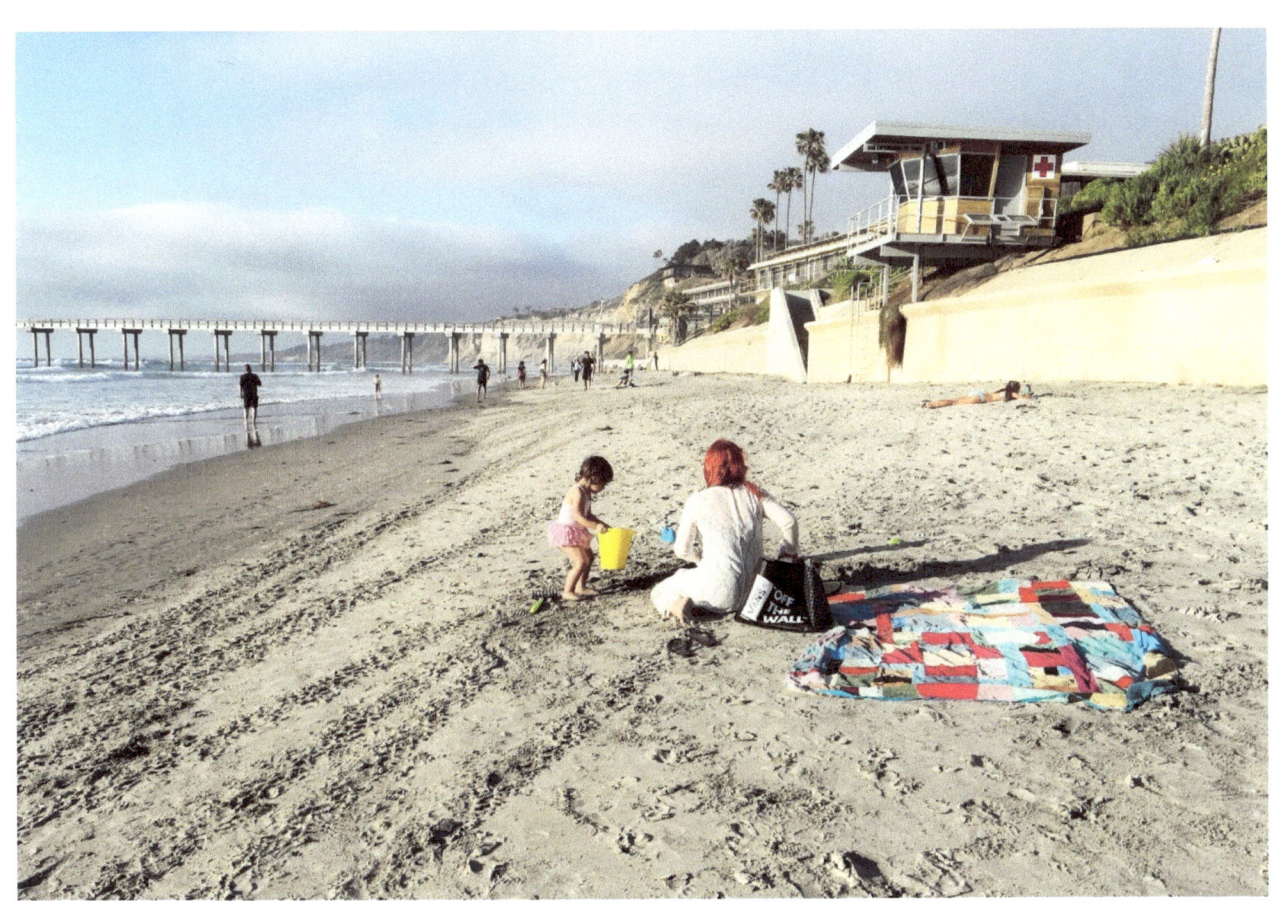

La Jolla Shores, CA

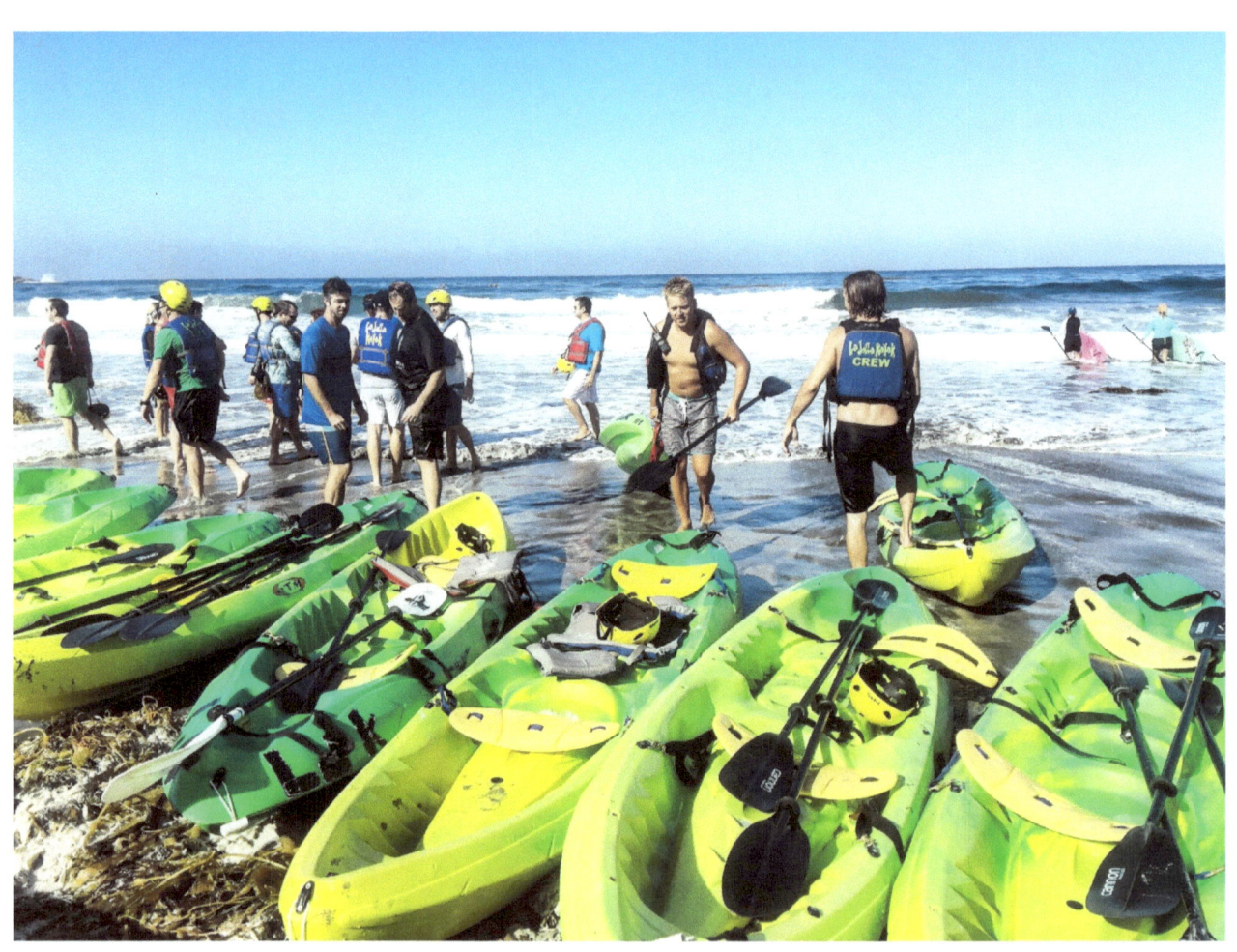

La Jolla Shores, CA

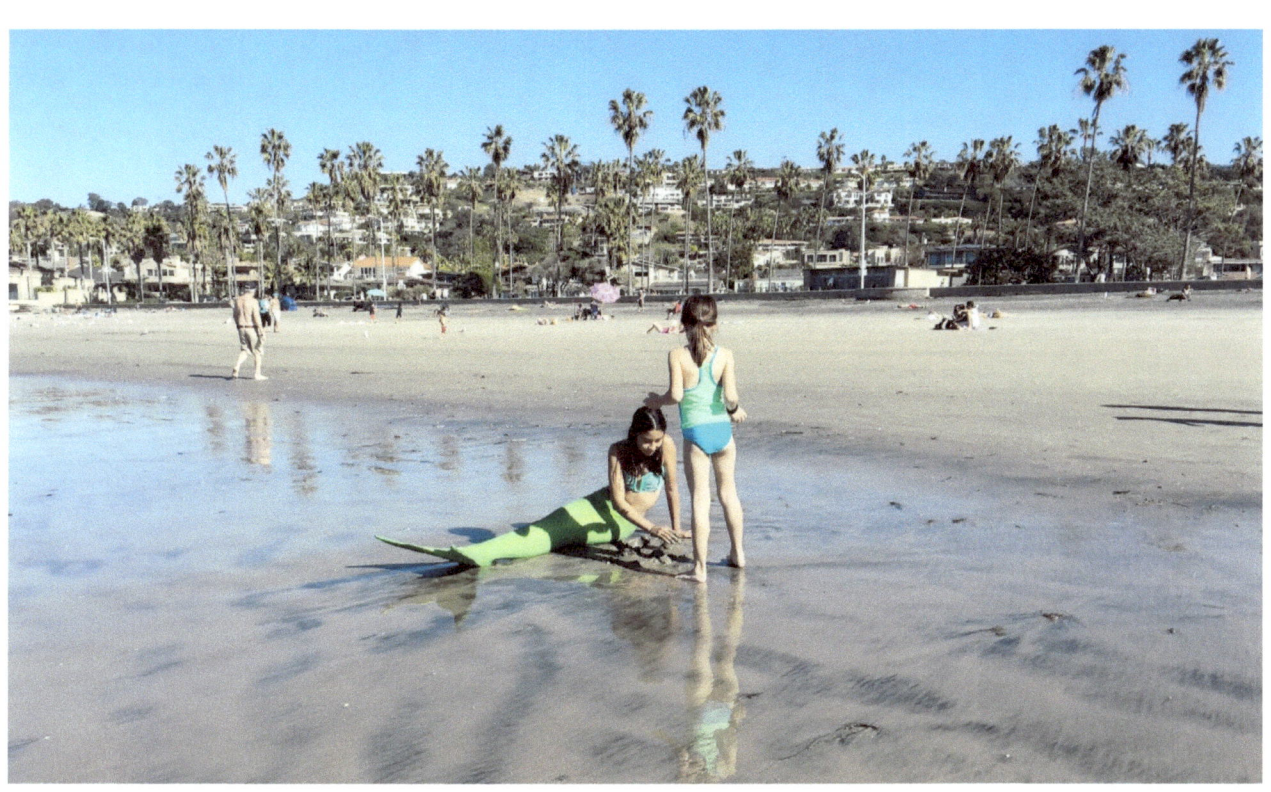

La Jolla Shores, CA

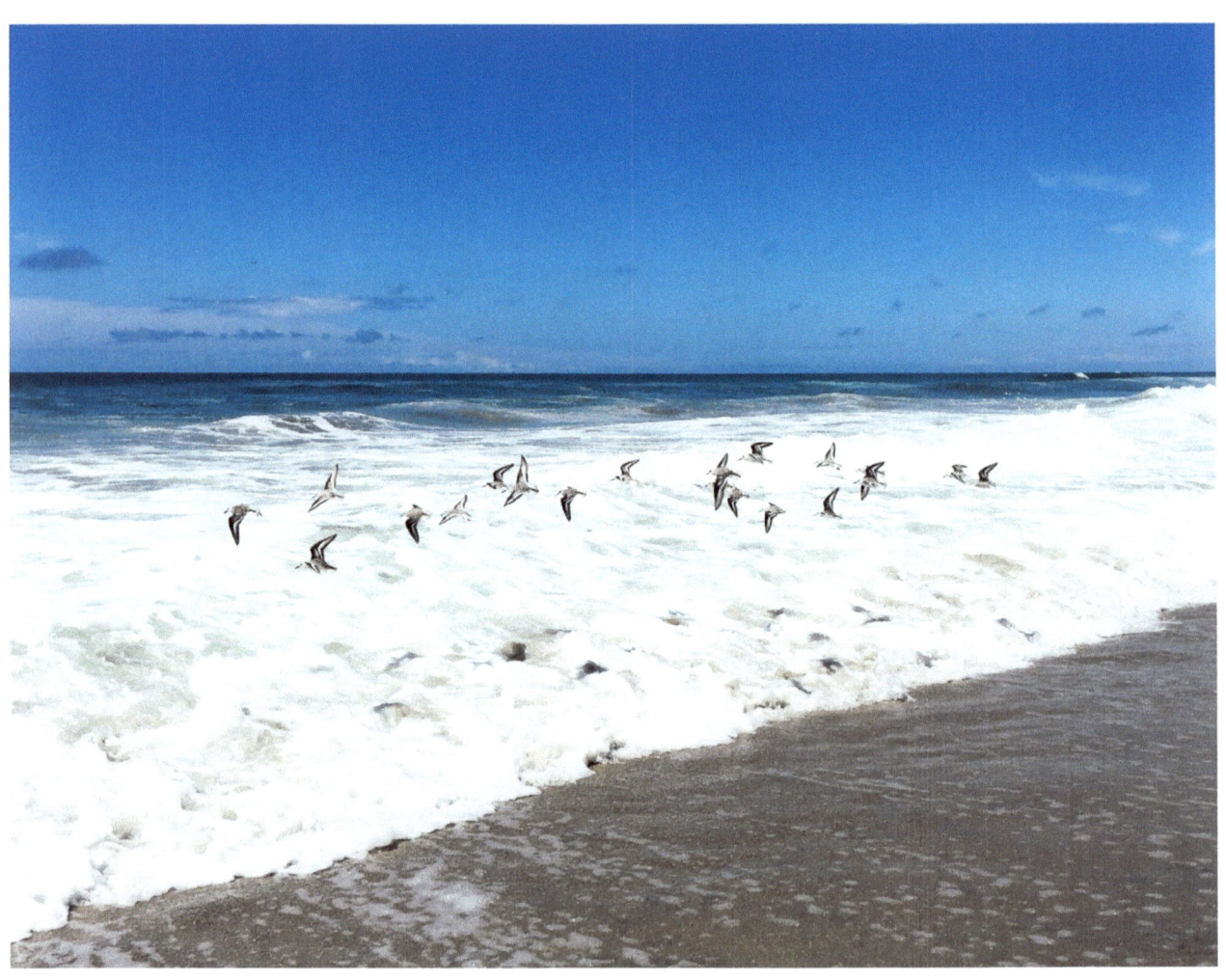

Torrey Pines, CA

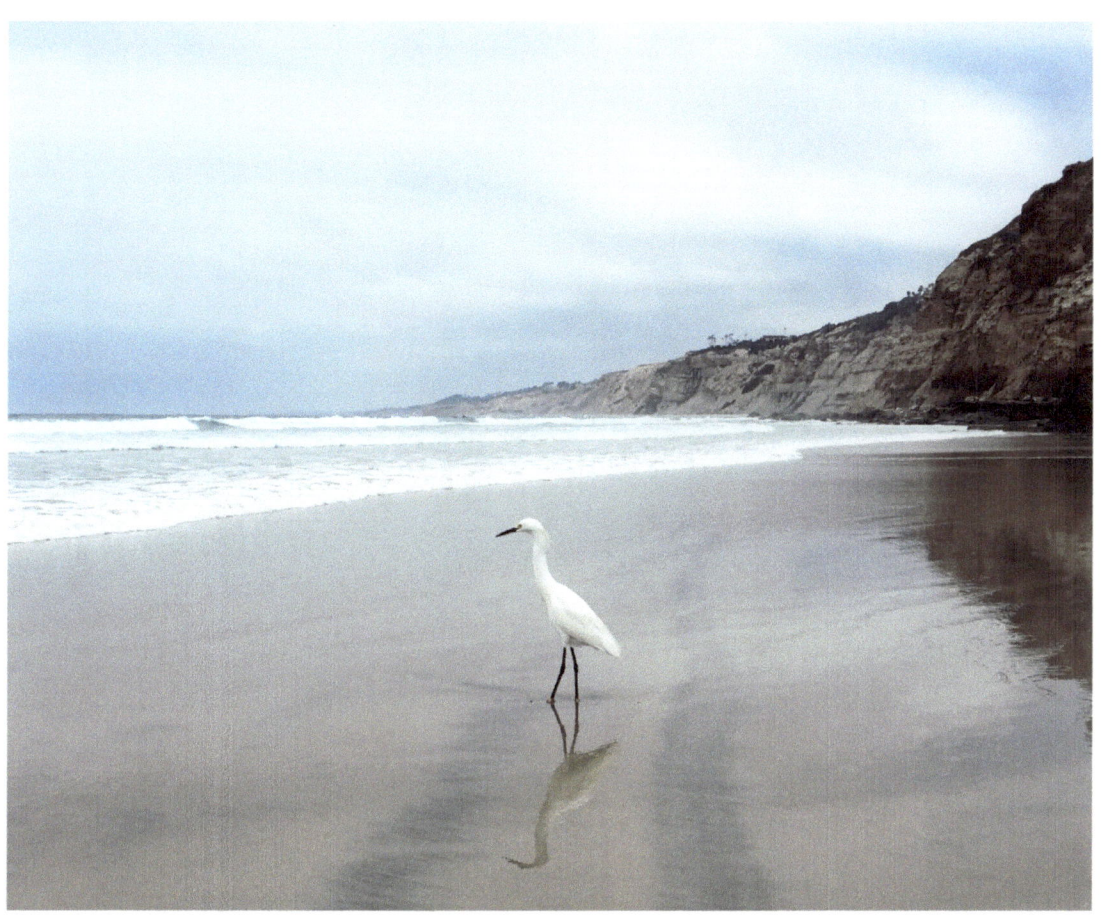

La Jolla Shores, CA

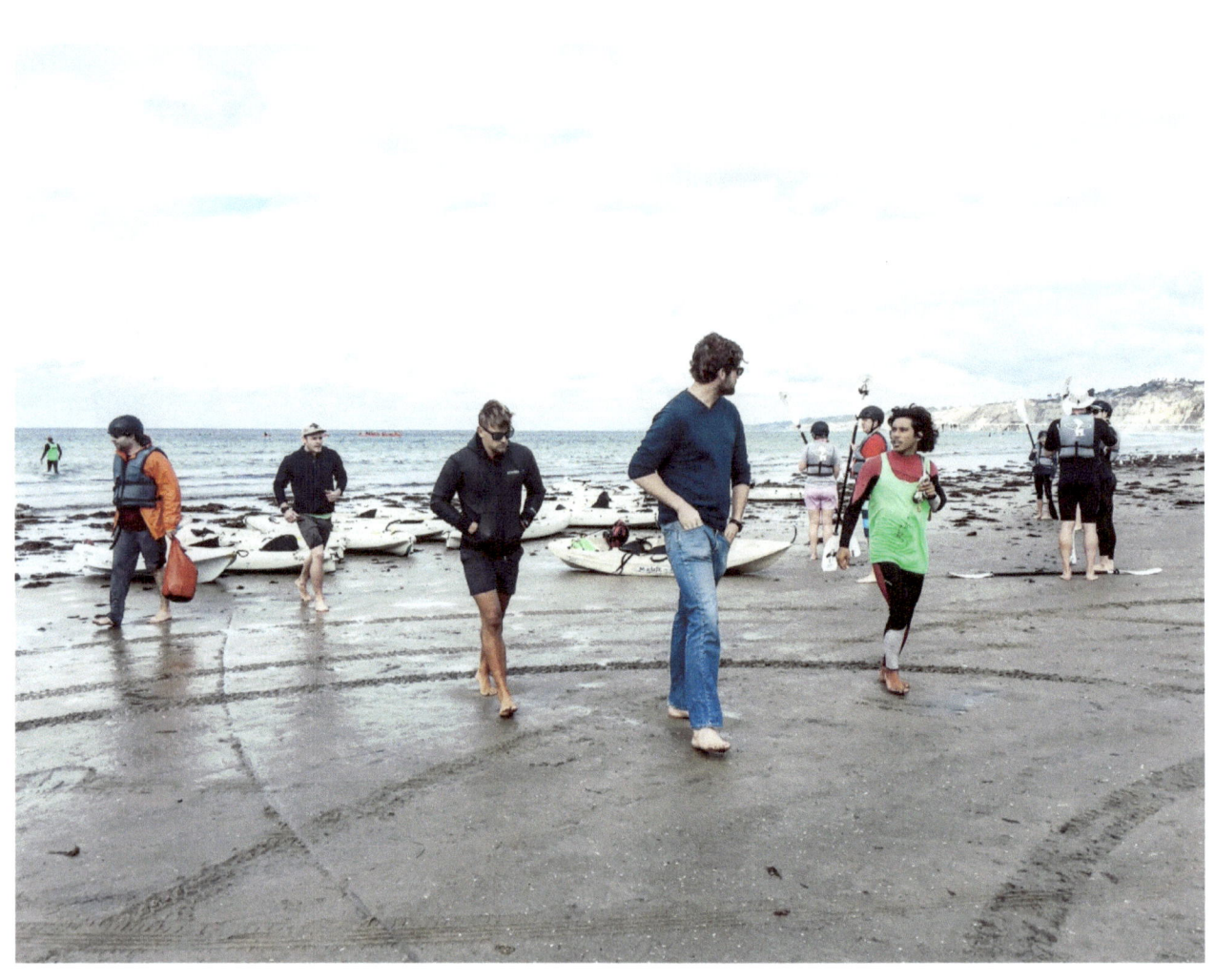

La Jolla Shores, CA

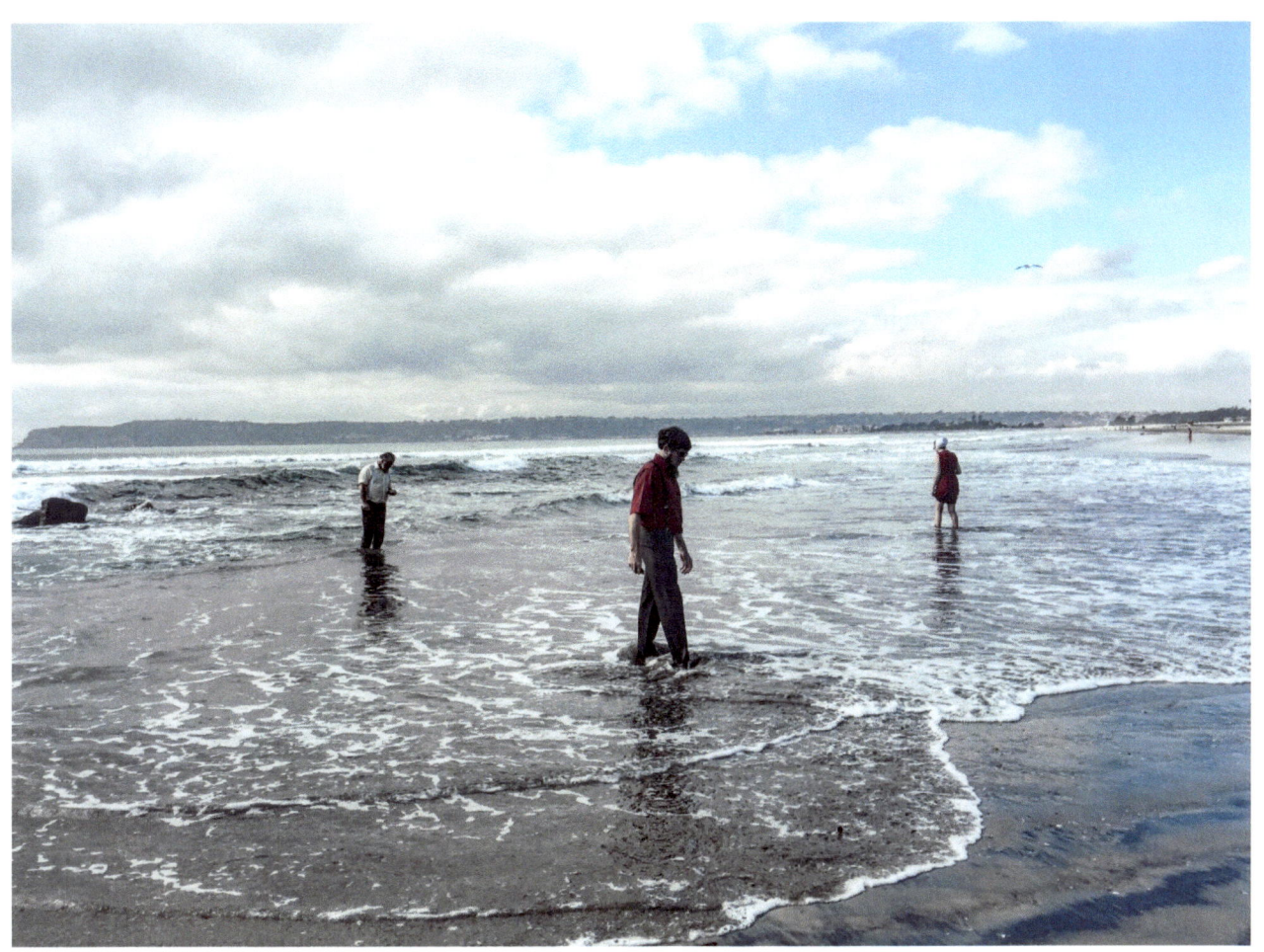

Coronado, CA

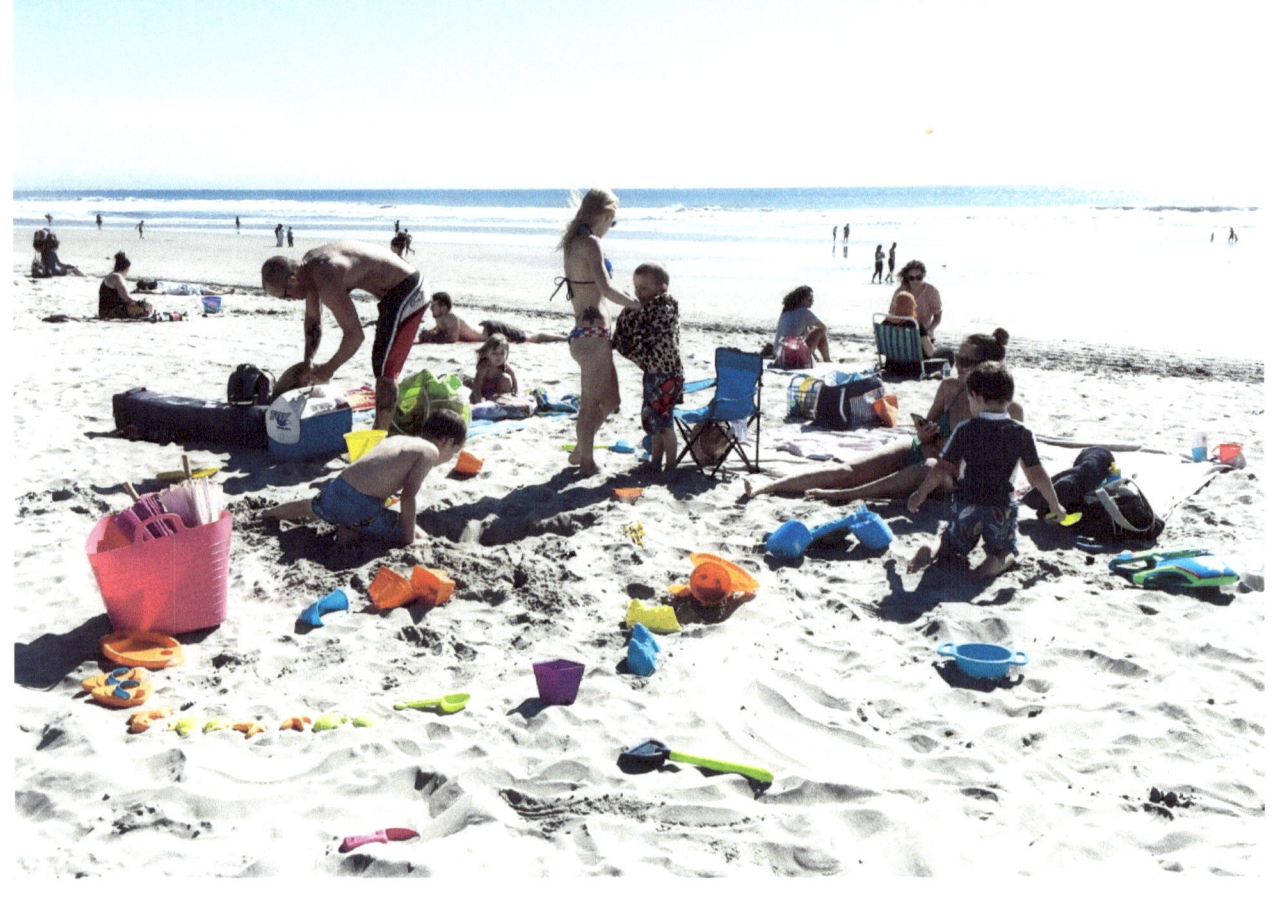

Coronado, CA

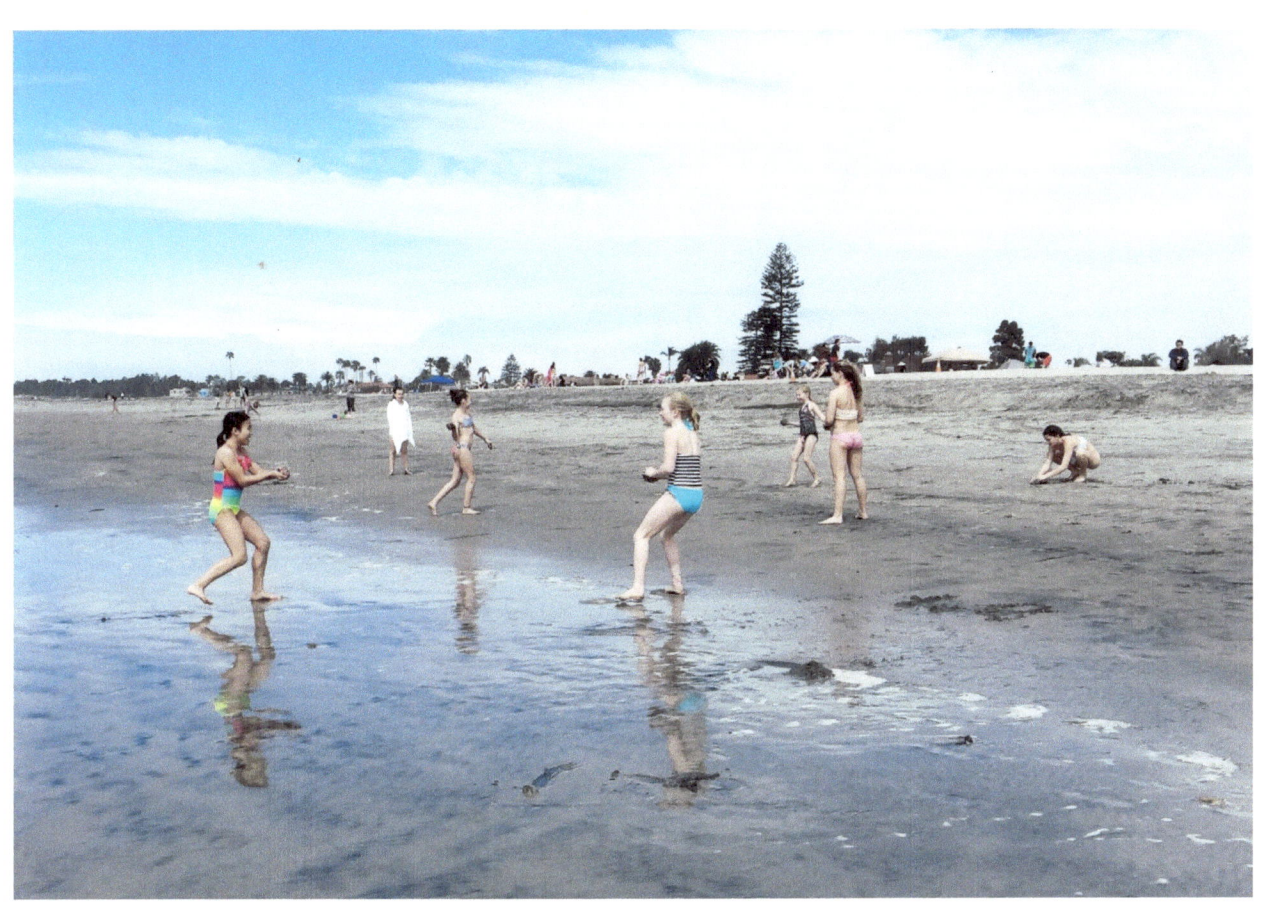

Coronado, CA

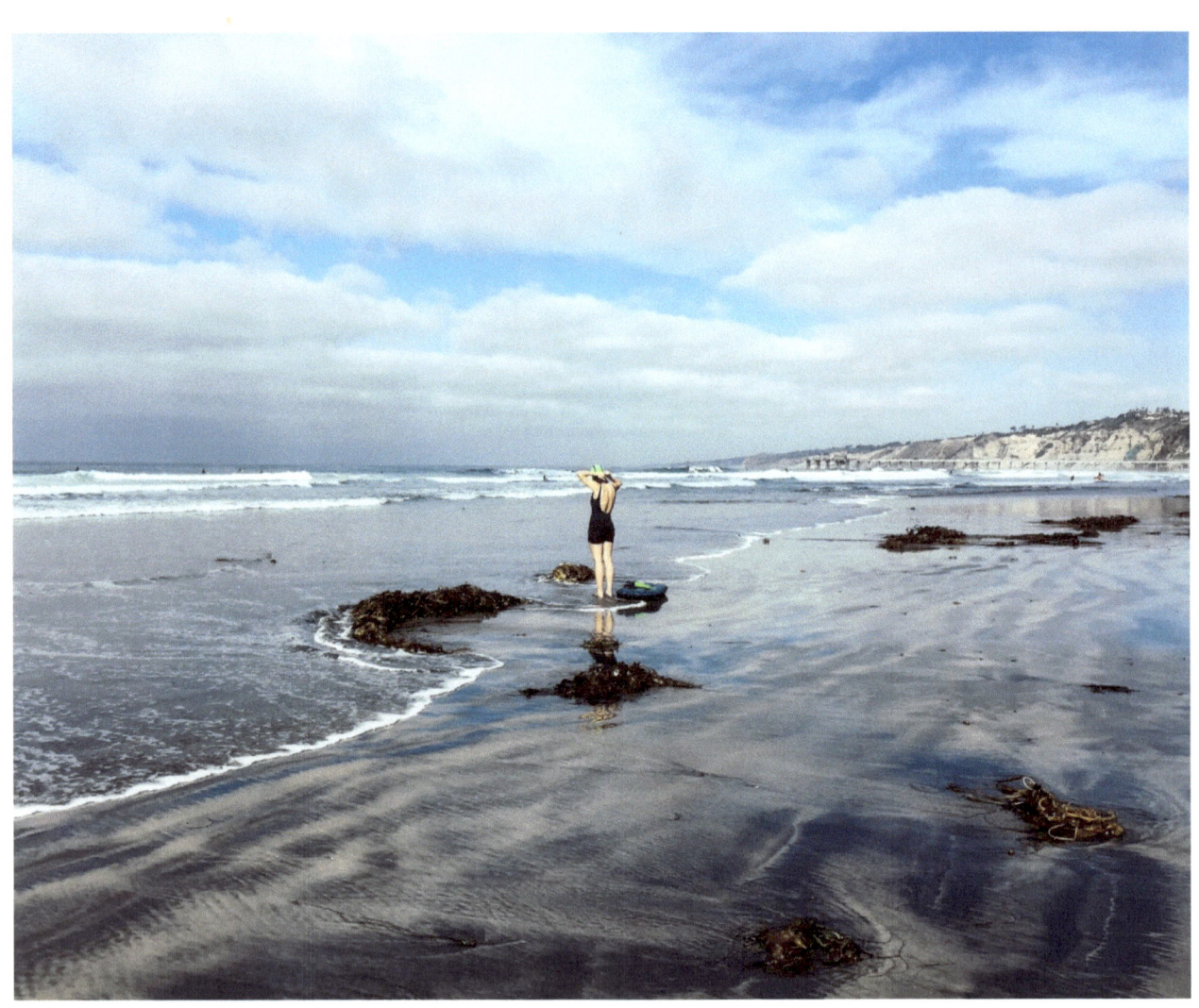

La Jolla Shores, CA

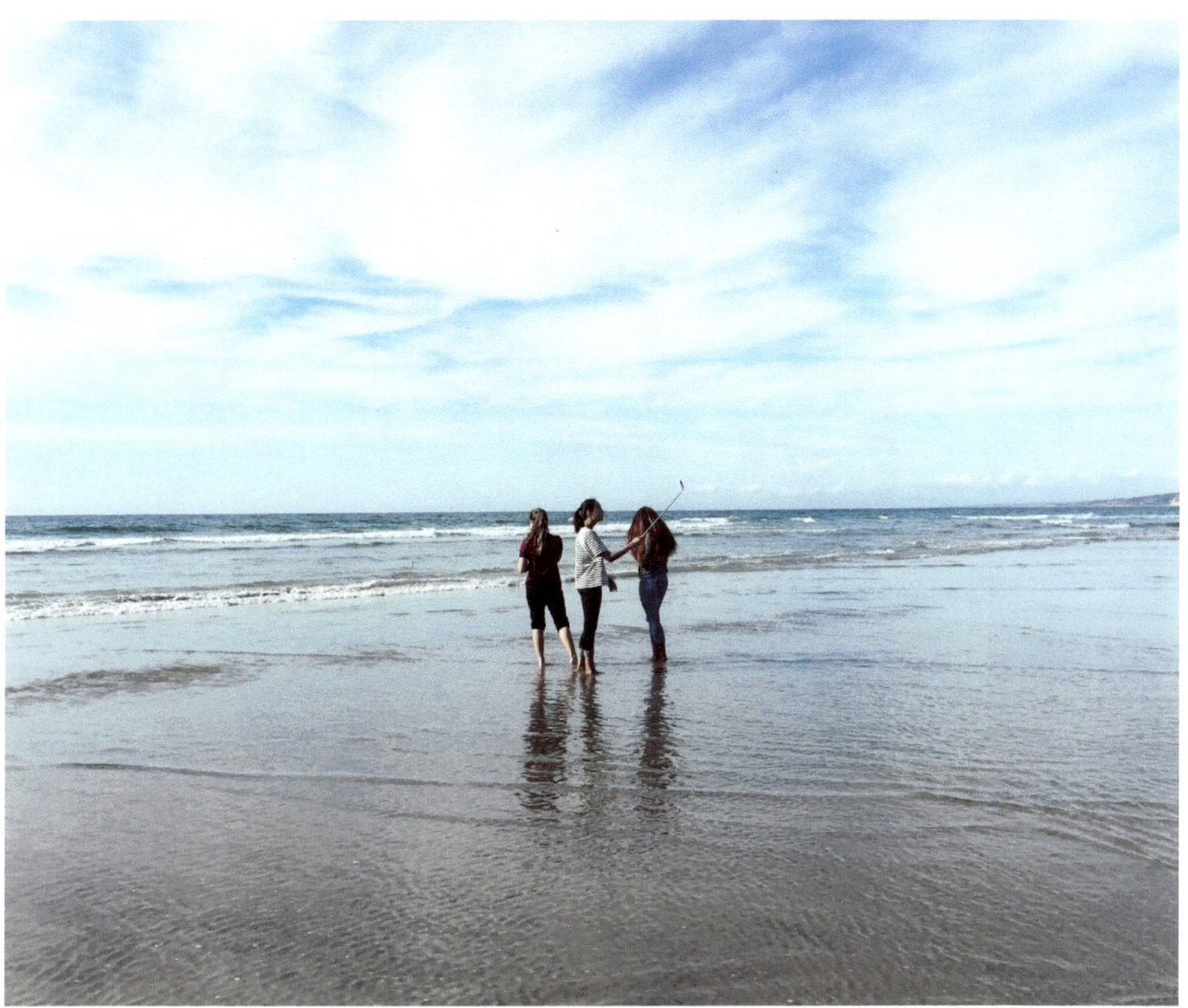

La Jolla Shores, CA

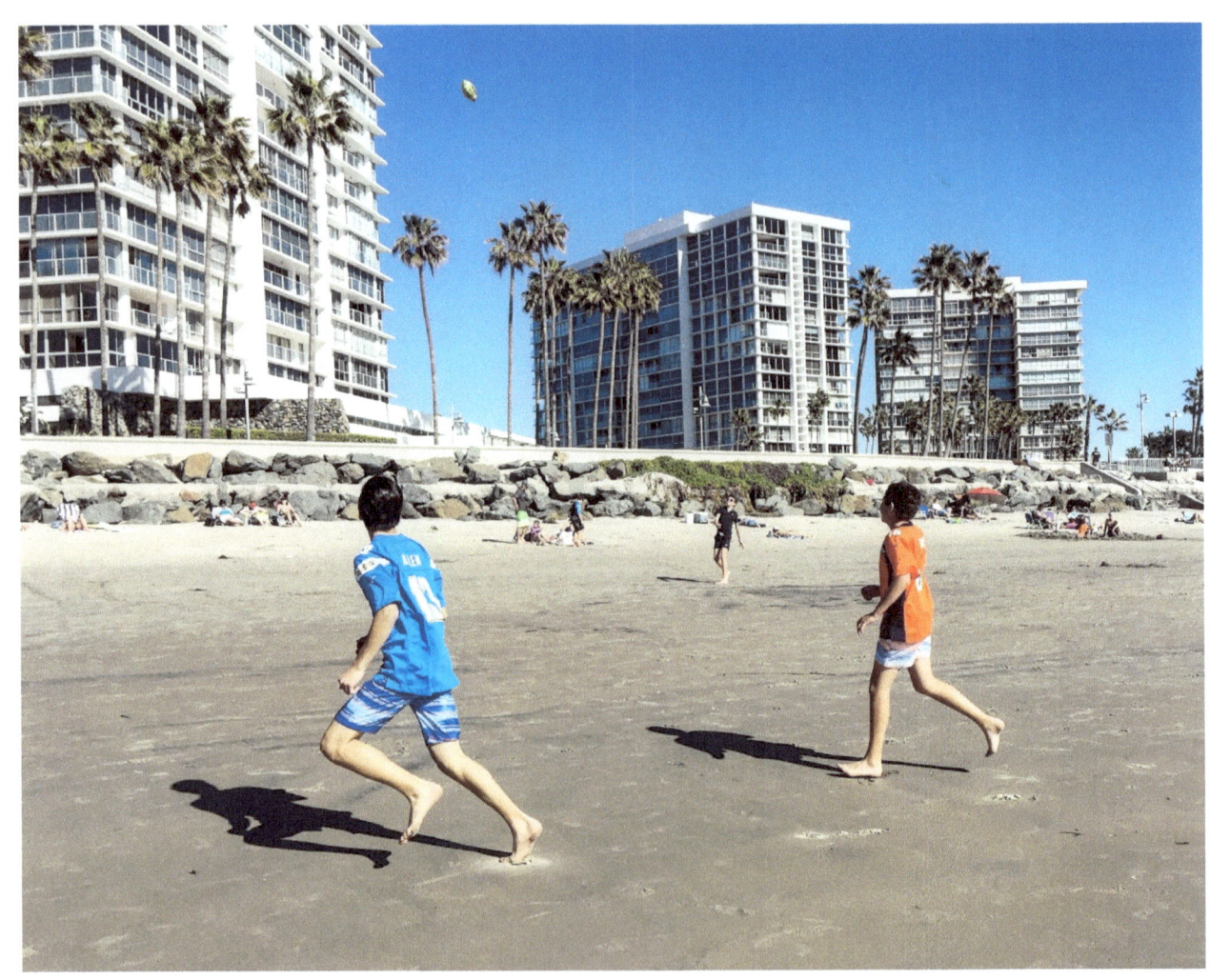

Coronado, CA

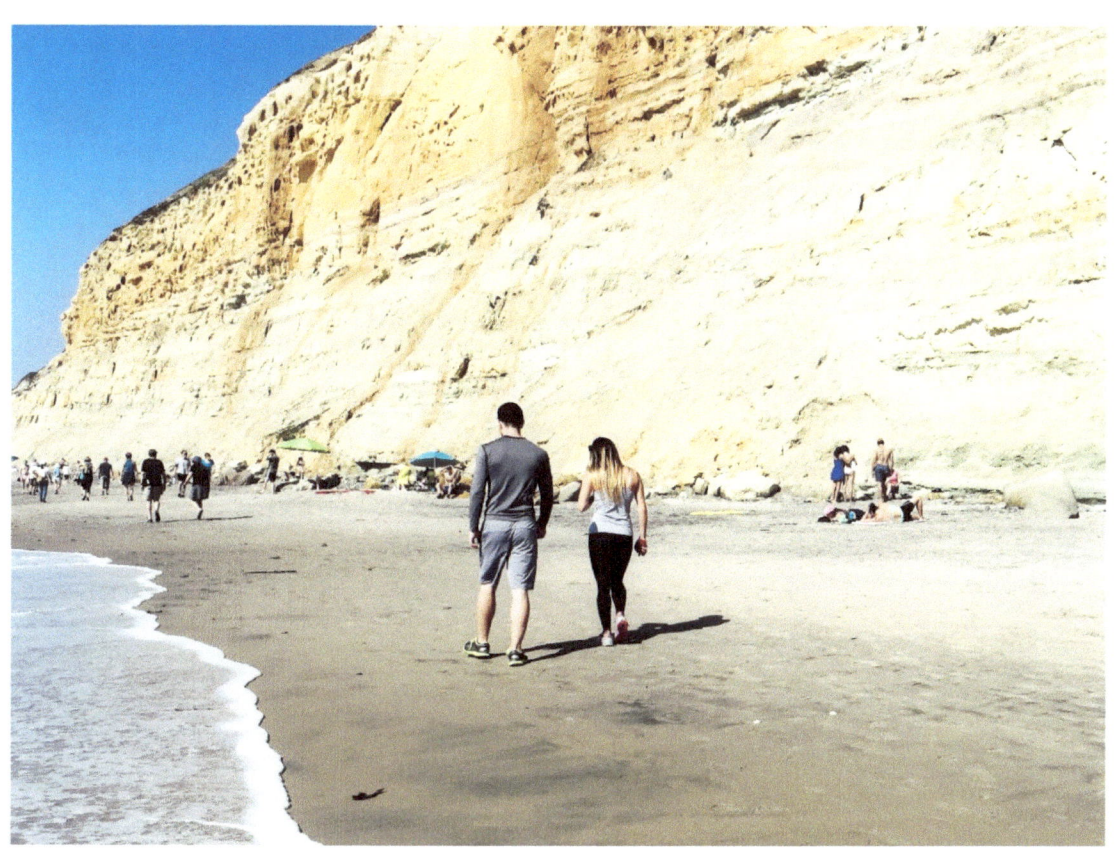

Torrey Pines, CA

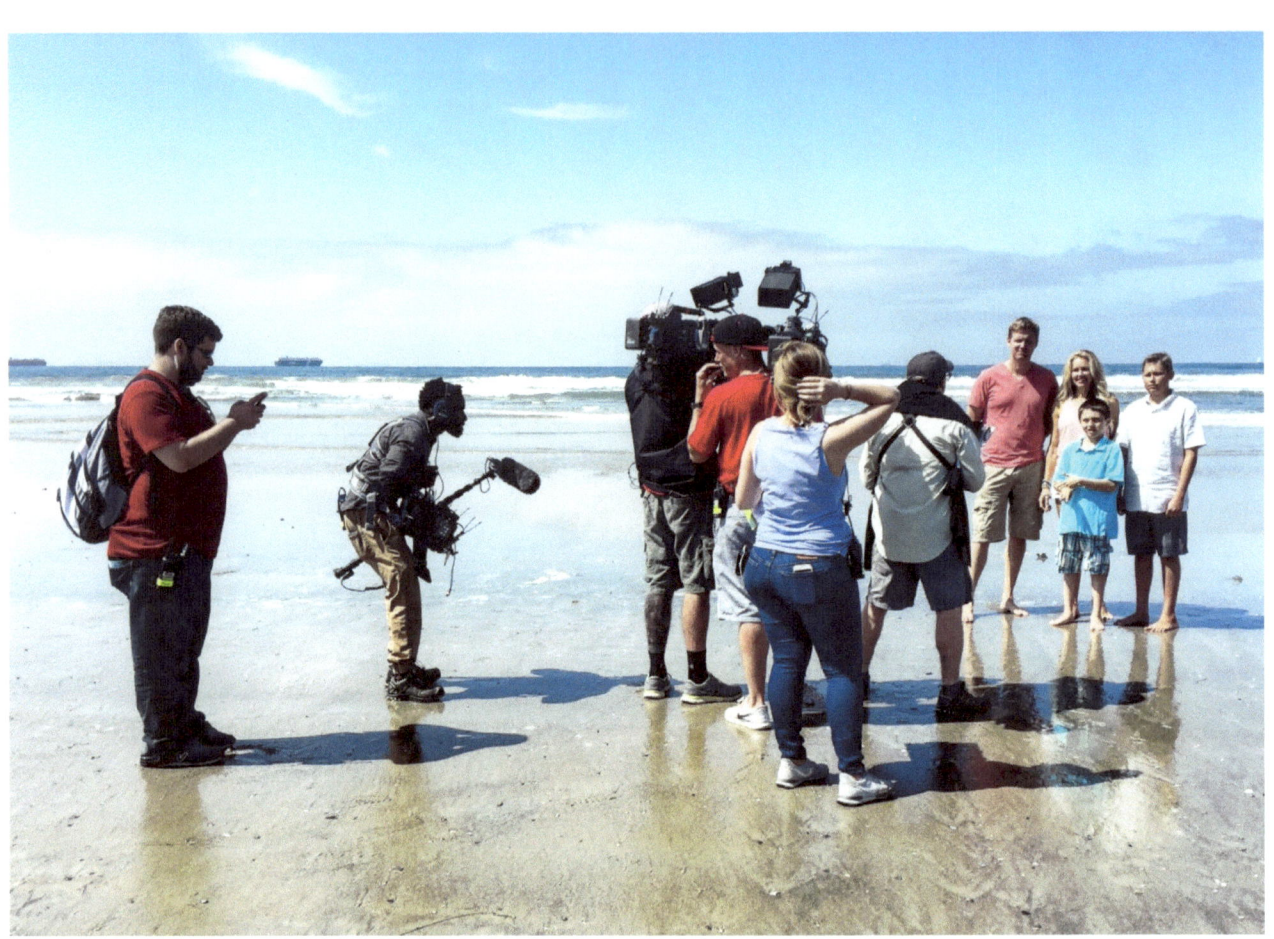

Coronado, CA

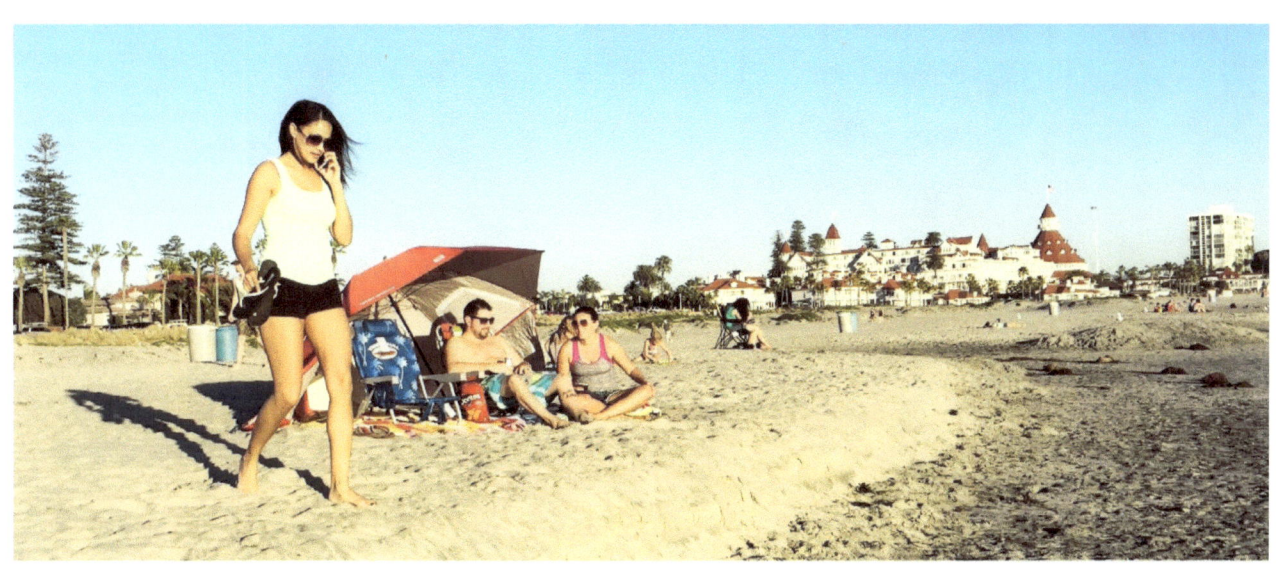

Coronado, CA

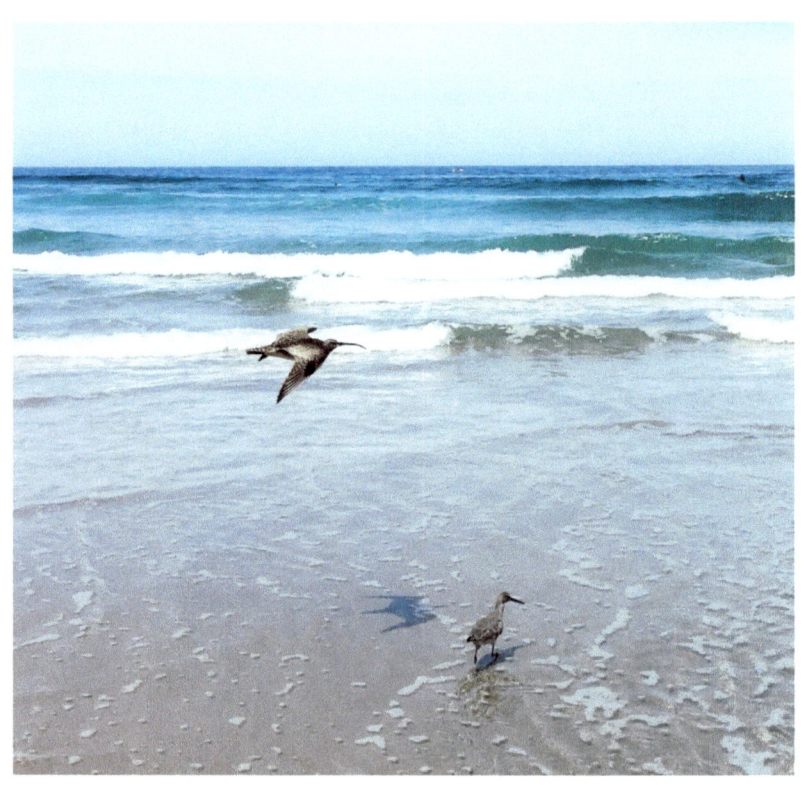

La Jolla Shores, CA

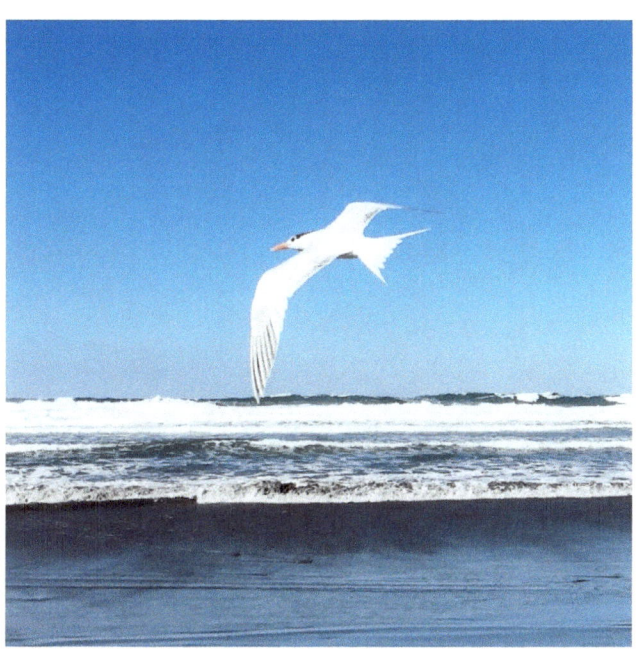

La Jolla Shores, CA

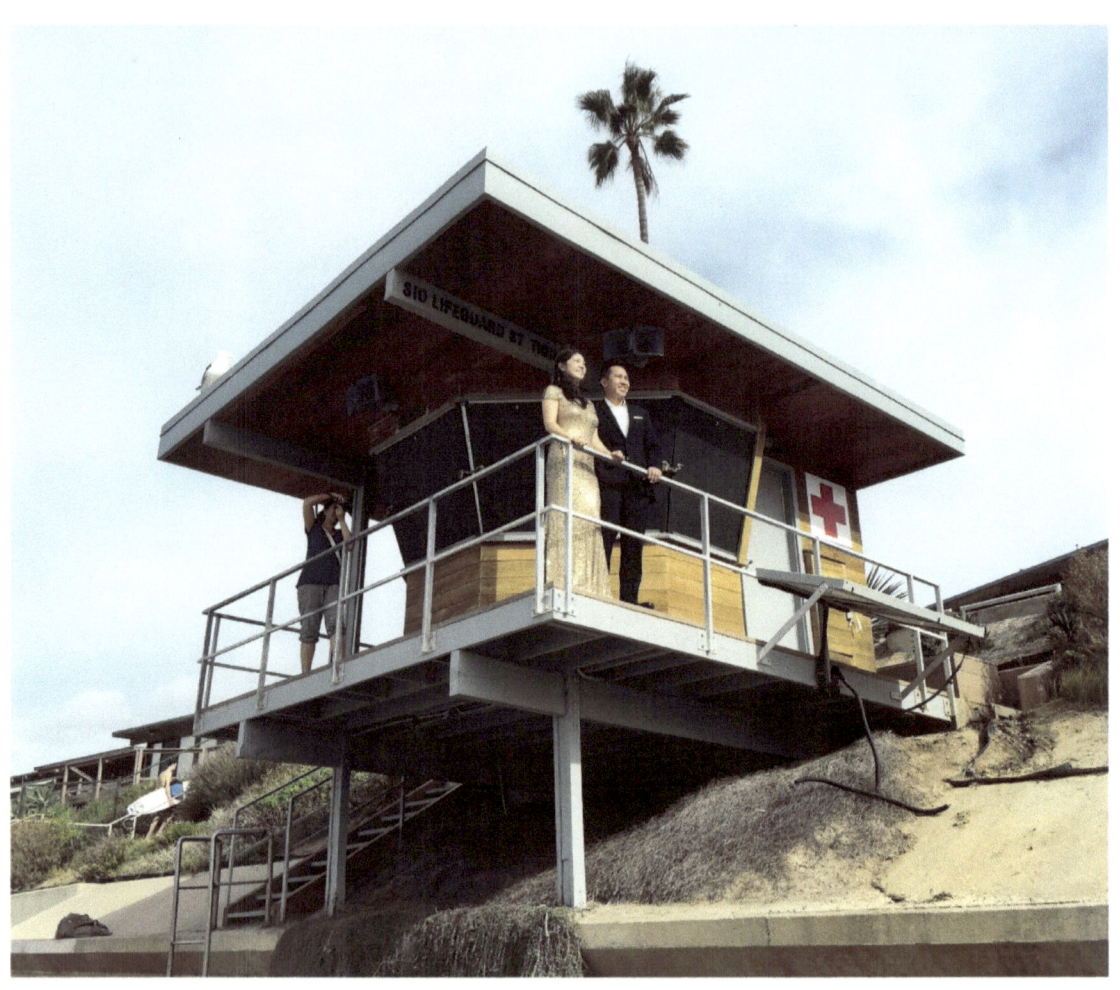

La Jolla Shores, CA

www.ingramcontent.com/pod-product-compliance
Lightning Source LLC
Chambersburg PA
CBHW050904180526

45159CB00007B/2788